蠟筆小新 最終研究

世田谷小新研究會◎編著
鍾明秀◎翻譯

最終研究

U0053727

大風文化

※本書為データハウス（Data House）於1993年8月發行的《クレヨンしんちゃんの秘密》（蠟筆小新的祕密）新裝版之繁體中文版。書中內容乃根據日本雙葉社出版的臼井儀人所著之《蠟筆小新》漫畫單行本（台灣中文版由東立出版社出版）第①～⑦集為參考資料所撰寫。內文底下標示之①4則為出自第①集第4頁，以此類推。

【目次】蠟筆小新最終研究

目次

目次

目次

第1章

小新的祕密

Q 1 小新是個什麼樣的小男生呢？

小新的全名是「野原新之助」，他是野原家的獨生子，爸爸名叫野原廣志，媽媽叫做野原美冴。

1990年，小新在漫畫《ACTION》中登場，用麥克筆在自己的小雞雞周圍塗鴉，嘴裡說著：「看，大象！」後來改編成動畫，很快就成為當紅炸子雞。在當時的介紹中，小新是個「五歲的小孩」。

而如今他仍持續以五歲小孩的身分登場，看來是不會長大了。這點跟《櫻桃小丸子》、《海螺小姐》（サザエさん）等作品相同。

生日也是一樣，至今尚未明朗。如果慶生的話，年歲就會增長。所以說不定之後都不會出現慶生的場景。

此外，小新就讀「動感幼稚園」。他在向日葵班，班導師是頭上

⑦
19

①
43

①
4

經常綁著蝴蝶結的吉永老師。

根據在這間幼稚園做身體檢查的結果，小新的身高為一〇五・九公分，體重二二・八公斤。比平均數據稍矮，也稍微胖了些，總之就是畫面上所呈現的小男孩模樣。那麼，小新是個什麼樣的孩子呢？④
107

他的興趣是裝死遊戲（也稱為死在路邊的遊戲）。③
6
⑤
13

特技是吃無尾熊小餅乾。③
6

喜歡的顏色是濃濃的白色。⑤
42

喜歡的名詞是「平熱（正常溫度）」。⑤
13

以上雖然是小新自己告訴大家的，但根本搞不清楚到底有什麼意義。再說，小新到底是個什麼樣的小孩，也很難一言以蔽之。如果將這套漫畫看到最後，或許就能多少了解一些小新如此受歡迎的祕密了⋯⋯

A：野原家的五歲獨生子，就讀動感幼稚園。

Q2 小新喜歡什麼樣的女生呢？

他似乎喜歡年長的女性，當然只限於長相美麗的女性。

他不在乎職業或學歷。從穿著水手服的女高中生，到人妻或是已經有小孩的（就算離過婚也沒關係），甚至應該超過三十歲的女性，小新都不在意（小新喜歡過的女性當中，目前已知最年長的是三十五歲的K‧E小姐。咦？你不認識K‧E小姐……那你可不能算是小新的粉絲喔）。

或許在喜歡的女性方面，小新可以接受的範圍相當廣泛。不過，儘管妮妮的媽媽也是個美女，卻沒有任何小新向她搭訕的場景。小新並不是那種會因為對方是朋友的媽媽就客氣的人，所以到底原因是什麼呢？

妮妮的媽媽雖然從外表來看是個美人，可是感覺上性格好像有點

「那個」。

說不定小新看人的眼光很敏銳，只要一眼就能看穿對方的本性。

這麼說來，小新所搭訕的女性不僅人漂亮，個性也都很好，這些似乎都是經過小新認證的。

然而，在滑雪場撞到漂亮女生時，小新卻沒有搭訕人家。小新說她「比媽媽胸部還小」，由此看來小新也會忽視貧乳的女性。

順帶一提，能讓這樣的小新看上眼並搭訕的女性，包括飯田橋漢堡店的顧客、在海灘上做日光浴的高衩泳裝辣妹、滑雪場上山吊椅售票亭內的女孩、本多齒科的美女醫生、「珍珍軒」拉麵店的店員、市立游泳池裡的美麗人妻（帶著小孩）、圖書館的櫃檯小姐、動感百貨的電梯小姐杉戶理佳、牽著馬爾濟斯犬散步的女性，還有其他許多擦身而過的女子。

此外，小新的搭訕模式很固定，只要看見漂亮的女性，就會以超快的速度接近，然後提出「敢吃青椒嗎？」「喜歡紅蘿蔔嗎？」「可以喝牛奶嗎？」等有關食物的各種問題。

②
77

①
44

①②
85 76

②③④
34 5 44

④⑤
84 48

⑦
13

到了最近，他甚至還會把褲子脫下一半，以露出「大象」的方式搭訕，將搭訕技巧又提高了一個等級。

而且小新也是出了名的最喜歡又高（高祆）泳裝，他在新年所作的夢裡，一位穿著高祆泳裝的美女對他說：「從今天起我就是小新的媽媽。給媽媽一個早上的吻！」連爸爸廣志都十分羨慕他能夠作這樣的夢。這樣的小新最喜歡女孩子的泳裝照（裸體寫真當然也算），偶爾還會站在書店裡看那些寫真集。

讀者也可以看到他翻閱了成人雜誌《史脫拉》，還有副標題是一百五十位脫衣舞孃寫真集的《週刊大眾》、《岡本夏生寫真集》、《閣樓女郎》、《宮澤不理惠寫真集》等書。

而他喜歡的泳裝女星，一開始幾乎都獨鍾岡本夏生（二十七歲），最近卻變心迷上了他暱稱為「文江」的細川文江（二十一歲）。

A：喜歡比他年長的大姊姊。當然只限於漂亮的女性，不過似乎對貧乳女性沒有興趣。

⑦
19

⑦
30

①
24

②
74

⑦
13

Q3

據說最喜歡高衩泳裝辣妹的小新，居然實現心願買到了寫真集，是真的嗎？

看來似乎是買到了。

在幼稚園時，吉永老師一說：「老師唸故事書給你聽，去拿你喜歡的故事書來好了。」小新拿出來的就是《岡本夏生寫真集》。

「這種書不可以帶到幼稚園來！」雖然老師斥責了小新，不過這本書是小新擅自從爸爸書架上拿來的嗎？

不對，當幼稚園同學們熱烈討論壓歲錢的時候，小新就說自己「買·了肉包、小孩《史脫拉》、岡本夏生寫真集……」看來他肯定是買下來了。話說回來，他在家時能把書藏在哪裡呢？真是個謎啊！

A：似乎真的買了岡本夏生的寫真集喔。

③
66

⑤
108

Q4 小新為什麼搭不上幼稚園的娃娃車呢？

小新就讀的動感幼稚園，雖然有專屬的娃娃車接送學童，但小新卻幾乎很少搭上。

「還有三十秒⋯⋯真是奇蹟！好幾個月來第一次趕上！」漫畫中曾經出現美冴為此高興萬分的場景。

「奇⋯⋯奇蹟耶！」當時吉永老師也這麼說。當小新坐進車內時，車裡傳出「哦哦」的歡呼聲，還有人說：「小新，好久沒有一起坐校車了喲。」

此外，小新也很有禮貌地跟司機打招呼說：「你好，新的司機伯伯。」可是司機卻說：「我之前就在了，忘記我了啊？」

娃娃車接送的費用肯定不算便宜，小新卻經常這樣浪費掉，而他搭不上娃娃車的原因之一，似乎就是早上難搞的賴床。

③
95

20

要說他到底多能賴床，舉例來說——

媽媽美冴叫他起床，小新還是在被窩裡繼續睡。媽媽掀開被子，卻沒看到小新。原來小新打開被子外層的被單，躲進被單裡。而當媽媽要把被子收進櫥櫃時，被子卻特別沉重。因為小新又鑽 ①12

進折好的被子裡。

媽媽跟他說：「咭，把自己的衣服拿出來！換衣服，換衣服。」小新竟爬進衣櫃抽屜裡繼續睡。接著，睡迷糊的小新，還打算穿上媽媽的胸罩，在檢查書包要帶手帕時，也帶了媽媽的胸罩（小新好像每天早上都是這樣）。 ①13

「明明知道早上爬不起來，晚上還熬夜」的小新，熬夜的原因就是「看晚間新聞的小宮悅子」。小新非常喜歡「悅子」，這是大家都知道的事。所以小新搭不上娃娃車的原因，就出在小宮悅子身上了。 ③32

因此為了反制小新，美冴媽媽想出來的辦法就是「讓·小新重回娃娃車作戰」。 ⑦34

她事先把晚間新聞錄起來，然後一早開始播放。在悅子的一聲「歡迎收看」呼喚下，小新就會睜開雙眼醒過來。

接下來，美冴媽媽會按下收音機的開始鍵，「先把小睡衣脫掉，一、二、三……」像這樣播放出〈好寶寶自己換衣服進行曲〉（馬拉松早晨練習時也用了同一招，不過播放的是〈嗶波哥兵體操〉，歌曲不一樣）。

接著，媽媽又親了小新的臉頰一下。臉上沾了媽媽的口紅印可沒辦法上學，小新無可奈何之下也只好去洗臉。

就這樣，本次作戰順利成功。然而，其實小新之所以趕不上搭娃娃車，似乎還有另外一個原因……

A：以連鎖效應來看，原因就出在晚間新聞的小宮悅子身上吧。

Q5 為什麼小新的內褲上會沾到便便？

小新趕不上娃娃車的另一個原因，漫畫裡有提到，就是他大便很花時間。甚至漫畫情節也有提到，他目前為止的最高紀錄是大便大三十分鐘。

而小新的褲子沾到便便，似乎讓情況變得更棘手。

小新也曾被媽媽叫去訓話。

「你每次大便完後都有擦屁股嗎？」「有擦啊。」

「每天都有？」「有時候有。」

「為什麼不每天都擦？」「人家事情很忙嘛。」小新如此辯解著。

更何況，小新就算「有時候有」擦屁股，擦的方式也有點詭異。他把廁紙拉出長長一條，然後跨在上面擦屁股。實際上，曾聽說有人會跨在繩子上擦屁股，小新說不定就是模仿這種行為。

② 16　　① 89

「媽媽現在就好好教你『擦屁股的方法』。」雖然美冴媽媽很仔細地教導小新，但後來小新的「有時候有」似乎仍沒有改善。

話說回來，美冴媽媽似乎也為嚴重的便祕所苦。此外，妮妮的媽媽也同樣有「五·天毫無『下落』」這樣的問題。為什麼這些媽媽都會便祕呢？

小新大便花那麼久的時間，似乎同樣是因為便祕，媽媽也曾經下工夫設計「讓便便通暢的菜單」。當時小新非常高興地說：「出·來好多香蕉唷！」

只是媽媽們頑固的便祕宿疾，光是改變飲食菜單，或許幫助也非常有限……

A：因為小新只是有時候有擦屁股而已。而所謂的「有時候有」似乎也有不小的問題。

Q6 小新真的曾經害車子發生意外嗎？

是真的！而且至少毀了兩輛車。

首先，第一輛是小新偷偷搭上園長先生的車，一起去察看遠足的場地，後來園長先生把車停在土產店的停車場。

這時旁邊又停了一對年輕男女的座車，還從車窗內扔出空罐子跟菸蒂。

小新伸手搭在人家車上，說道：「唷，波大無腦的姊姊。」

「不要用你的髒手亂摸！」

「我不只用手摸耶。」

原來小新不知道在什麼時候竟然脫下了褲子，將自己的小雞雞貼在那輛車子上。

正當惱怒的男人伸出手想要抓小新時，車子卻往前滑動。他似乎

①
118

是忘記拉起手煞車，於是車子就這麼滑下邊坡，掉進水肥裡了。

另一輛則是幼稚園去滑雪教學旅行，在去程的巴士上所發生的事。

幾個年輕人開著車打算超越小新他們搭的巴士。

「真是看這巴士不順眼，超它！超它！」

這時小新又再一次把小雞雞貼在巴士的車窗上，說是「壓扁的豆皮壽司」。對方那輛車看到這幅景象，車子就失控地撞上了護欄。

光看這樣好像是小新的錯，但那輛車也有把空罐從車窗往外扔到路邊。

對這種不守社會規範的傢伙來說，小新簡直就是懲罰的化身。小新的「大象」說不定就相當於水戶黃門的「印盒」。小新雖然經常惡作劇，但實際上可是個充滿正義感的小男生喔。

不，事情好像也沒這麼簡單。

曾經發生過某個事件，讓人忍不住認為這根本是「野原家的詛咒」。

⑤
86

某・天黃昏下起雨來，媽媽跟小新拿著傘要走到車站去接爸爸。當兩人走在路上時，被一輛車濺起的髒水噴了一身。

而那輛濺起髒水的汽車，後來的下場也不意外，被卡在泥濘中動彈不得。

這種種事蹟真的只能用「詛咒」來解釋吧。如果對野原家的人做了什麼壞事，說不定就會遭天譴喔。

Ａ：小新是個充滿正義感的小男孩。只要有人敢往車窗外丟垃圾，小新的「大象」就不會坐視不理。而且如果有人想對野原家的人做壞事，似乎也會遭到詛咒喔。

③
121

☆ 第 2 章 ☆

小新家的
祕密

Q7 小新住在哪裡呢？

美冴媽媽在家看電視上的颱風動向報導時，說颱風會「到我們這邊（埼玉縣）來的」。看來小新的家似乎就在埼玉縣。

那麼，大概在埼玉縣的哪裡呢？

小新看著《桃太郎》繪本睡著的晚上，作了這樣的夢。

「很久很久以前在埼玉縣春日部市，有一對名叫廣志和美冴的夫婦。

有一天，廣志上山去砍柴，美冴到河邊去洗衣服⋯⋯」

此外，冬季的某一天，小新頭戴媽媽的小褲褲玩橋本聖子遊戲後挨罵，之後全家人出門去了「春日部溜冰場」（小新還在這座溜冰場裡做了起跳旋轉四圈半的精彩表演）。

廣志爸爸去上班時，也是從「春日部（かすがべ）車站」搭電車。

（雖然春日部正確的讀法應該是沒有濁音的かすかべ⋯⋯）

30

而小新翻閱《史脫拉》和《閣樓女郎》等裸女雜誌的那間書店，名字也是「春日部書店」（小新想讓自己畫的圖畫書《不理不理佐衛門的冒險②》「一本售價五億元」的地方，也是這間書店）。

林林總總相對照之下，可以確定小新家就是位於「埼玉縣春日部市」了。

近年來，春日部市成為東京的衛星城市，在快速發展之下，車站周邊百貨及超市林立。而再稍微往郊外走一點，仍可看見一些田園風光，是個居住環境相當不錯的城市。

小新曾跟著媽媽去一間名叫「佐藤九日堂[1]」的店。佐藤九日堂聽起來就是個奇怪的名字，但事實上，在春日部車站西口外一小段距離處，真的有間名為「伊藤八日堂」的百貨商場。看來這間店也是以小新的風格做了改稱呢（雖然後來幾乎都只去「動感商店」或「動感百貨」了）。

1
繁體中譯漫畫版譯為「動感第一玩具店」。

小新也曾跟著爸媽一起去「動感動物園」。同樣的，距離春日部車站約三站的地方，也真的有間東武動物公園。話說回來，只要一想到就能立刻前往動物園，真是令人羨慕的居住環境呢。

有一次，住在秋田的爺爺（廣志的爸爸）「野原銀之介」來小新家拜訪。當他回去的時候，家人們是送爺爺到大宮站（不是東京站或上野站[2]）搭乘東北新幹線。春日部是東武野田線與東武伊勢崎線交會的車站，只要搭乘野田線的列車，約二十五分鐘就能抵達大宮站。

此外，利用東武伊勢崎線再轉搭東京地下鐵日比谷線，約一個小時左右就能到達銀座。春日部可說是很方便的車站。

而爸爸在搭電車上班的途中，車內廣播著「草加到了──草加到了──」看來他也是利用東武伊勢崎線（或是日比谷線）通勤。

Ａ：小新家住在埼玉縣春日部市。「佐藤九日堂」似乎是以春日部車站西口的「伊藤八日堂」為參考呢。

③
40

④
28

④
32

⑦
20

Q8 小新住在什麼樣的房子裡呢？

關於這個問題，當小新被地獄的女推銷員賣間久里代（二十七歲，單身）纏上時，就已經主動告知是「木造兩層樓建築、3LDK⑶、三十年貸款」。雖然賣間久里代想問的其實是小新家的住址。

所謂的3LDK，是指有三個房間，以及LDK（客廳、餐廳、廚房）各一間的意思。所以構造上應該是二樓有兩個房間、一樓則有LDK及另一間房，再加上浴廁。

他們家的臥室應該是在二樓，三個人在同一個房間鋪被子睡覺。不過廣志跟美冴有時候為了玩「摔角」，好像會特地到別的房間去。

近年來的LDK設計，似乎很流行將客廳（living room）、餐廳（dining room）、廚房（kitchen）整合為一個空間，不過因為漫

3　繁體中譯漫畫版譯為「三房兩廳」。

①56　④50　⑥68

畫中曾出現過百頁拉門，因此這棟房子的ＬＤＫ似乎也能區隔成兩個空間來使用。

至於用餐方面，曾經出現坐在餐桌旁的椅子上，以及在客廳茶几旁鋪坐墊用餐的場景。看來應該是忙亂的早餐時間就坐在椅子上吃，而能夠悠閒放鬆的晚餐時間就在坐墊上圍著茶几吃。

再來就是放在客廳的茶几，到了冬天會成為電暖桌。這似乎是使用目前流行的時尚家居暖桌。只要把暖桌上的被子拿走，看起來就是一般的茶几了。

屋裡並沒有另外的接待空間，有客人來訪時，也是請他們坐在這張茶几（家居暖桌）旁（例如園長先生來做家庭訪問時）。

此外，廣志只有那麼一次把工作帶回家做，還說：「明天之前我必須擬好這份企劃。」當時廣志坐在椅子上，面對辦公桌正在寫些什麼。而小新在外面吵鬧還打擾到他，由此可知這個房間應該是在一樓。

看來位於一樓的房間，被廣志拿來當成了書房使用。話雖如此，廣志在家通常也只是耍懶睡覺而已，這間書房恐怕也兼作儲藏室的用途。

34

小新家還有個院子。不過美冴也只拿過一次除草刀說著：「偶·爾

來把院子的草除一除吧。」不常整理的院子裡似乎雜草叢生。這時幫

忙除草的小新卻拔掉了毛豆和玉米的幼苗。那些似乎是美冴種在院子

裡，用來貼補家計的植物。

院子裡還有小白的狗屋。

狗屋旁則有晾衣服用的曬衣架，不過洗好的衣服似乎比較常晾在

二·樓的陽臺上。

除此之外，停放轎車的車位似乎也在這個院子的某處，應該是個

還滿大的院子。

A：3LDK的木造兩層樓建築，臥室位於二樓。才剛蓋好三年，

是風格簡單俐落的房子。有座雜草茂密但還算寬敞的院子，

另外還附帶了停車位。

① 102　⑥ 55　① 105　④ 70

Q9 小新家還有三十年的房貸，就表示那是自己的房子，他們家有那麼富裕嗎？

「三十年房貸」這句話，有點啟人疑竇喔。

直到不久前，小新全家一起去東京巨蛋看巨人對阪神的比賽，當時松井擊出的全壘打還打到廣志的頭，美冴在一旁說：「老公，你可不能死」，聽起來真可憐。說不定美冴無意間說出了自己的心聲……

他們家蓋好三年，因此他們肯定是「辦了三十五年的貸款」（這種貸款最長也就三十五年了）。儘管如此，「因為還有貸款所以千萬不能有個三長兩短啊，還有三十二年的房貸要繳耶！」

無論如何，既然辦了長期的貸款，那表示小新的家不是用租的，而是用買的。那麼，他們能買到什麼等級的房屋呢？

以現在的市價來說，距離春日部車站步行二十分鐘、在四十坪的

⑦
26

36

土地上蓋一棟3LDK的木造兩層樓建築，大概要三千五百萬日圓左右。不過，廣志是在泡沫經濟化之前買下的，土地價格應該比現在還低。所以推測他們家應該不到三千萬日圓。

我們常聽人說「上班族買得起的房子，最多是年收入的五倍」，那麼當時廣志的年收入可能是六百萬日圓左右。而五倍就是三千萬日圓。也就是說，他很可能是拚盡全力才買下這棟房子。

假設當時他的自備款是五百萬日圓，剩下的則利用住宅金融公庫等機構辦理三十五年的貸款，粗估每個月要支付七萬日圓，獲得分紅獎金時則支付三十萬日圓。這麼一來，即使是一般上班族，不需過度勞累就能支付這樣的金額。所以說，在泡沫經濟化之前就下定決心出手買房才是明智的決定。廣志跟美冴夫妻倆，早就把未來都精打細算好了。

A：在泡沫經濟化之前就下定決心出手買房。貸款金額也不算太龐大，是個不錯的選擇。

Q10 小新家還有自己的車子，是換新車了嗎？

停在小新家裡的車是輛四門房車。因為方向盤在右邊，所以應該是國產車。車牌上是大宮車號，沒錯的話，顏色從紅色（第②集第7頁）變成了藍色（第④集第7頁）。不過款式似乎沒有變。

因為廣志也說過「我才買一年半的車」，所以應該不是換車吧。可是卻被小新用不鏽鋼刷刮傷了車門。因此，這顏色說不定是重新烤漆的。

此外，經常要應酬喝酒後才回家的廣志，似乎也沒有開車上下班，幾乎都是去打高爾夫球或是帶家人旅行時才會用車。

星期天出門野餐、夏天到海邊的海濱休閒旅館、冬天去滑雪、到群馬縣的伊香保溫泉等等，都是開車前往。

停在家裡應該是不用停車費，這一點還算好，但想到汽車貸款、

④20

④19

③55

②12
①88
②7

④7

保險、油錢等都是不小的開銷。這些再加上房貸，想來廣志爸爸也很不容易。小新應該多少體諒一下爸爸的辛苦才是。

A：是四門房車，可能是國產車。顏色有出現過紅色及藍色，但看起來不像換過車。

Q 11 小新家的浴室是什麼樣的呢？

銀之介爺爺來訪的時候，美冴曾叫小新「去‧看看洗澡水燒好了沒④30有」。

以三年前才蓋好的房子來說，小新家的浴室設備有點老式，是那種要先放水到浴缸之後才燒熱的形式嗎？③54

原本是這麼以為，但當小新睡迷糊尿在美冴臉上時，她有跑去淋‧浴。這麼說來，浴室裡也會有熱水出來。③19

莫非小新家的浴室不只可以直接轉出熱水，而且熱水變涼之後還能加熱，是能夠再度加熱的最新款浴缸。而且，他們家喜歡用「疤‧剋淋（柚子）」泡澡劑喔。

A：可能有最新款的浴缸。

40

Q
12

聽說小新家有很多間廁所，是真的嗎？

看來似乎確有其事。

小新家的廁所是西式沖水馬桶，是要坐下來使用的那種。

廁所門上的字，到第③集為止都寫著「WC」，但從第④集開始就變成了「廁所」。

現在日本ＪＲ鐵路等各個車站的廁所都已經看不到寫著「WC」字樣的標示，而在不知不覺間都改以「Lavatory」、「Washstand」、「Toilet」等文字來表示。「WC」可以說已經成了過時用語。

最近有些不懂的小孩還會問：「WC是什麼？」野原家的廁所似乎也因此改變了寫法。不過，這並不是什麼大問題。

事實上，我們可以確定到目前為止，小新家已經出現三間不同的廁所了。

③
94
④
74

例如在第②集第16～17頁登場的廁所，從門外來看，廁所門把在左側，廁紙則位於右側牆上。

第③集第53頁，門把跟廁紙都位於右側。

另外還有第③集第94頁，門把與廁紙都在左側。

也就是說，小新家的廁所多達三間嗎？

因為他們家是兩層樓建築，可以猜想一、二樓各有一間廁所，但也並不是能蓋到三間廁所的豪宅。

不對，這個家應該只有一間廁所而已。

有一次，小新超過門禁時間才回家，為了逃離美冴媽媽使出的「鑽太陽穴攻擊」，他躲進了廁所，還把門反鎖（小新的門禁時間是下午五點）。

美冴媽媽老神在在地對他說：「沒關係，你就一直待在裡面好了！」

於是小新就這麼在廁所裡呼呼大睡，反倒是美冴媽媽流著眼淚敲門說：「小新——媽媽原諒你——把門打開讓我進去——媽媽的通樂好

③
53

不容易來了——」從這一回的故事可以看出，小新家的廁所只有一間。

這麼說來，那三種樣式的廁所到底是怎麼回事呢？難道小新家經常會改裝廁所嗎？

因為小新經常把大便沾到褲子上，因此故事中也曾經提到「媽媽下定決心裝個屁屁沖洗器[4]」，可是在那之後，好像也沒見到他們改成免治馬桶座，所以究竟是怎麼回事呢？

A：從門把與廁紙裝設的位置來判斷，似乎是有三間廁所。這真是個謎團啊。但我們不能為了區區一個廁所大驚小怪。他們家的玄關，似乎有更多種喔。

[4] 繁體中譯漫畫版譯為「馬桶沖洗器」。

②
17

Q13 聽說小新家的玄關有很多個？

是真的！如此說來，這算是有點奇怪的現象（神祕現象）呢。

首先在第①集第14頁玄關登場時，門把位於從家裡往外看的右邊。

然而在接下來第15頁中，門把就移到了另一側。然後在第16頁裡，門把又回到了右側。而在第27頁，門把居然就消失不見了。

右側。接著第99頁，潑拉化妝品的銷售員按電鈴造訪，玄關門的門把就在左側（以上都是從屋裡的角度往外看）。

第33頁，門把出現在右側，第70頁則移到左側。可是第83頁又是在

這時大白天就在呼呼大睡的美冴被吵醒，不高興地說：「化妝品的話我不需要。」只見銷售員留下這番話：「是這樣子嗎？那我先告辭了，呵呵呵……」之後就迅速閃人。因為美冴午睡時，小新用油性麥克筆在她臉上塗鴉。在那之後的一週內，美冴似乎都不敢見任何人。

之後，門把仍繼續改變位置，第②集第64頁在右側、第③集第37頁在左側、第③集第51頁在右側、第③集第60頁在左側、第③集第99頁在右側、第③集第101頁在左側、第③集第120頁在右側、第④集第70頁在左側、第④集第116頁在右側、第⑤集第18頁在左側、第⑤集第21頁在右側、第⑤集第56頁在左側、第⑤集第84頁在右側……變來變去的，令人眼花撩亂（以上都是從屋裡的角度往外看）。

莫非小新家有兩個很相似的玄關，一處門把在右側，另一處的門把在左側。其中之一大概是後門吧。可是，問題並沒有這麼單純。更進一步來說，這個問題跟鞋櫃的位置也有關聯。

到目前為止有七個畫面出現過鞋櫃，位於左側牆壁的有四個場景、位於右側的有三個。若再加上門把的位置來做分類，門把與鞋櫃位於「右、右」的有第①集第14頁、第⑤集第84頁，「右、左」的有第①集第16頁、第④集第35頁、第⑤集第98頁，「左、左」的有第②集第42頁。

如上所述，小新家似乎有四個不同的玄關。

此外，玄關門旁的電鈴也是經常左右變動。不過這個部分的變動

似乎有一套規則，那就是有門把的那一側通常也會有門鈴。

同時，小新家的鄰居，也就是「別名會走動的八卦情報站的歐巴桑」，她家的玄關位置在第③集第14頁和第116頁、第④集第40頁中，門把都是在左側。然而在第⑥集第103頁中，就變成在右側（以上都是從門外的角度來判斷左右）。

想想在《蠟筆小新》的世界裡，門把位置或是家具的擺設經常有所變動，這或許是件稀鬆平常的事。

Ａ：似乎有四個玄關。隔壁鄰居家也有左右相反的兩個玄關。

④
116
③
37

46

Q14

小新家有什麼樣的家電用品呢？聽說應該要有的卻沒有……

廚房裡有一臺大型冰箱。上層是冷凍庫，中層是一般冷藏室，下層則是抽屜式的設計。小新經常做的事就是將下層抽屜拉出來充當樓·梯，站上去翻找冷藏室裡的東西。還曾經鑽進冷藏室裡扮成企鵝玩，導致發燒到三十八·五度，只好向幼稚園請病假在家休息。

家裡有一臺電視，放在客廳裡，應該是二十五吋左右的電視。電視櫃裡有錄放影機，有時候會把晚間新聞錄下來。

此外，家裡還有一臺Ｖ·８攝影機，是夏季發獎金時在「動感電器」新買的。舊的攝影機好像是被小新帶進浴室玩「水中攝影機」遊戲時弄壞了。

① 107

③ 31

② 80

② 41

這臺新買的攝影機在動感幼稚園的運動會時也有拿出來用。雖然有拍到園童入場及小新五十公尺賽跑的樣子，但除此之外，應該也拍到了吉永老師裙底走光的畫面。因為小新掀了吉永老師的裙子。

「剛才的請把它洗掉！」雖然吉永老師滿臉通紅地抗議，但廣志卻用「沒有拍進去啦，哈哈哈……」來唬弄過去。想必他會當作私藏影片珍藏起來。

另外，家中似乎還有迷你立體音響組，美冴會用遙控器來操作。

當然還有錄放音機，為了早上爬不起來的小新，會播放「好寶寶自己換衣服進行曲」。

而家中的冷暖氣設備方面，冬天主要是客廳裡的家居暖桌與煤油暖爐（曾經有過都已經七月了，美冴媽媽才懶散地說「該把暖爐收起來了」這種話）。

到了夏天則是用電風扇，出乎意料地，小新家並沒有裝冷氣（不過，據說小孩還小時，為了身體健康建議不要吹冷氣）。

③
70

②
107

⑦
35

⑦
36

④
48

電風扇似乎只有一臺,而且在前一年的夏天就被睡迷糊的小新給踢壞了。春日部市的夏天實在稱不上特別涼爽,今年夏天他們要怎麼度過呢?

不過,像小新這個年紀的男生家裡可說是必備的物品,在這個家裡卻沒有——那就是電視遊樂器。好像沒有在小新的家裡出現過,也沒有看過他向朋友借來玩的場景。

說不定比起拿著遊樂器窩在家裡玩,小新更喜歡在戶外閒晃呢。

Ａ:有大型冰箱、迷你立體音響組、二十五吋電視、錄放影機跟攝影機等等,都是滿標準的家庭配備。不過沒有冷氣,也沒有電視遊樂器。或許這對小新而言是件好事喔。

第 3 章

小新的
話術祕密

Q 15

要怎麼樣才能像小新一樣，說出罵人的話卻還是受人喜愛呢？

儘管小新說了那麼多罵人的話，還是廣受眾人喜愛。雖說是罵人的話，卻似乎別有一番深意。我們試著分析了小新所說的話，只要掌握幾個重點，要模仿也並非難事。

【重點1】在罵人時，開頭要用「妖怪」這個字眼。

小新罵人的話，幾乎都集中在美冴媽媽身上，例如：

「妖怪小氣老太婆[5]……」

「妖怪午睡老太婆。」

「妖怪胯下鬍子。」

「妖怪濃妝婆。」

「妖怪叫人做事老太婆。」

5 此處皆採原文直譯。繁體中譯漫畫版為貼近讀者，多以台灣的習慣用語來代替。

⑥ 114　④ 69　① 108　① 99　① 9

另外，他也說廣志是「妖·怪酒醉歐吉桑」。

也就是說，開頭用「妖怪」，最後加上「老太婆」或「歐吉桑」

就完成了。此外，說的時候把自己的臉頰往下扯得像妖怪一樣，也會

更有效果。

這點從語言學的角度來探討，就是用兩個詞彙將罵人的話夾在中

間，這麼一來，不僅強調了罵人的意思，另一方面卻又在開頭加上「妖

怪」這個 ennui（目前還無法明確解釋是什麼意思）的用詞，那麼就

算是罵人的話似乎也能讓人原諒，產生一種很像小孩子又十分可愛的

效果。（真的假的啊……）

【重點 2】罵人最後要加上對方的名字，而且不加稱謂。

「大屁股美冴。」

「粗腿毛美冴。」

「仙貝扁胸美冴。」

「肚子肉鬆鬆美冴。」

③21　④110　②70　③34　②22　③75

眾所周知，小新常常模仿爸爸的口吻直接喊「美冴」，但在罵人時卻出人意料地並不常用。這也難怪，因為這麼做會被美冴媽媽罵得更慘。

【重點3】在句尾加上「怪獸」。例如：

「中年怪獸皺紋巴拉。」

「虐待兒童怪獸，臭樟腦丸老太婆！」

這是小新最近才開始使用的新詞彙，似乎已經從「妖怪」進一步升級到「怪獸」了。可以想像得到未來會陸續出現「大屁股怪獸」這類的詞句。

那麼，只要能掌握好以上幾點，各位從現在開始也能隨心所欲地使用小新式語言了。但實際上能否像小新般討人喜歡，跟自己的個性有極大關係。最重要的是要有開朗的性格。而且就算因此遭受「憤‧怒的下墜拳」或「地獄鑽太陽穴攻擊」，本書也概不負責喔。

Ａ：只要能掌握「妖怪」、「怪獸」、「直呼名字」三種說話方式，從現在開始你也可以成為小新喔。

Q16 為什麼小新會自稱「我」（オラ）呢？

「オラ」（ola）在日文中實在是個很古典的自稱法。現今的都市小孩應該已經很少在用了。是誰教小新這麼用的呢？

難道是因為《七龍珠》的主角孫悟空也是自稱「オラ」，小新在電視動畫或哪裡看到了，所以才學起來的？跟悟空一樣散發著野性的小新，不用「ボク」（boku）自稱，而是用「オラ」，果然很適合他。

此外，小新還說過類似「先把它們撿起來再說唄[6]」、「適當地攪拌它們唄」這種所謂的「鄉下標準話」。說不定遠離都會到鄉下生活，更適合小新的個性喔。

A：應該是因為非常嚮往大自然（鄉下）的原野生活吧。

繁體中譯漫畫版並沒有把「唄」翻譯出來。

②
93

56

Q 17

除了前面所提到的之外，小新說話還有什麼特色嗎？

首先就是像叉高（高叉）這樣，把部分詞彙顛倒過來說，也就是「顛倒詞」。例如，記筆（筆記）、雨躲（躲雨）、小心點（小點心）[7]等等都有出現過，但似乎不像「叉高」那麼讓人印象深刻。

業界人士也很喜歡用「顛倒詞」，但要具獨創性、一聽就懂，而且又有力道，所以要想出新詞其實挺不容易的。而「叉高」就是個很不錯的用法，現在在日本也開始普遍起來。

另外，像是該說「我回來了」的時候說「歡迎回家」或「你回來了」這樣，小新會用意思相反的詞彙。例如「練習可以輕鬆（可不輕鬆）喔」也是如此。

①
79

①
6
①
67
②
42

②
4
④
4

④
13

7
此處皆採原文直譯。繁體中譯漫畫版為貼近台灣讀者，多以同音字或近音字來代替。

而小新最常用的，就是代換的詞彙了。

例如，大象腿（羚羊腿）、疑手疑腳（礙手礙腳）、你‧想得妹妹（你 ④69 ⑤41 ⑥100

想得美）、好舊不見（好久不見）、「蜜餞」蜂（蜜（蜜蜂）等等，把詞 ⑥115

句中的字彙換成其他字。

或者像那件洋裝很有味（很有味道）、尿鐘（鬧鐘）、掉燒餅（鯛 ②16 ②86 ③101

燒餅）、卡耳鹿屎（卡爾‧路易士）、饅頭（安可）、漲不大（長不大） ④68 ④119 ⑤75

等等，把詞彙中的一兩個字換成發音相似的字。

另外像是心臟好痛苦（心臟跳得很快）、不要慢蹲蹲（慢吞吞

等代換方式也都曾經出現。

A：使用顛倒詞、意思相反的詞彙、代換詞彙等等，似乎都是他的
　特色。 ②83 ④13

第 4 章

美冴媽媽的
祕密

Q18 美冴媽媽到底幾歲呢？

美冴今年二十九歲。

小新全家去伊香保溫泉旅行時，美冴在大浴場跟一群女大學生一起泡湯。女大學生問她：「妳幾歲呢？」美冴回答她們：「明年就三十了。」所以美冴今年二十九歲，是在二十四歲時生下小新的。

女大學生們誇美冴：「啊，我還以為妳才二十出頭呢！」「看起來還很年輕。」讓她高興地直說：「哎呀，真的？好高興喲。」但小新在一旁殘酷地說了一句：「拍馬屁的啦。」美冴媽媽氣得對小新說：「要不要我把你沉到水裡！」女大學生阻止她時竟然說：「不要激動，歐巴桑！」

從她們喊美冴「歐巴桑」看來，果然之前是在拍馬屁。小新經常嘲笑美冴「三層肚子」、「肚子的肉擠來擠去」之類的話，美冴媽媽

④13

②25
④39

說不定也到了體態開始鬆弛的時候了⋯⋯

另外，美冴的生日是十月十日。

美冴在「雙葉銀行」有開戶，曾帶著小新去領錢。當時她按的提款卡密碼是自己的生日，由此可見她的生日是十月十日。

雖然常有人這麼做，不過以自己的出生年月日或家裡電話來當卡片密碼，實在令人不敢苟同。如果錢包遺失的話，駕照等證件上的生日被看到，錢就會被盜領光喔。

說到十月十日出生，那就是天秤座了。占星學說這個星座是「能讓善惡處於平衡良好的狀態，在社會上是有常識、有品味的人，亦即都是些紳士淑女」。從美冴的性格來看，實在很難說完全吻合。

其他一些名人如三田佳子、水前寺清子、森昌子、林寬子、渡邊真知子等人都是天秤座。她們每一位的性格中都有其嚴謹的一面，或許美冴也是如此。

A：今年二十九歲，生日是十月十日。

Q 19 美冴是畢業於什麼樣的學校呢？

那麼，美冴擁有什麼樣的學歷呢？

美冴跟小新在家一起洗澡時，當小新問她：「為什麼女生沒有小雞雞呢？」美冴媽媽說：「這種事去問爸爸，媽媽只有高中畢業，所以也不太懂。」看來美冴並沒有上過大學。 ① 19

此外，為了準備幼稚園的馬拉松大賽，一家人要早起練習，當廣志要求說：「家人就是要一體同心！一塊練跑吧！」美冴又回：「我是念文科的，跑不動啦。」這裡的文科是指因興趣而參加的社團活動之類，還是學校的分班呢？ ② 87

「高中時代我可是籃球社的喔。」美冴曾經這麼說過。如果這是真的，那麼美冴參加的就是運動社團。所以說不定她學校是念文科，也就是高職生，然後加入了籃球社團。 ④ 97

至於——聖誕老人是哪裡人？「外國人啦。」

他平常都做什麼工作？「幫人送東西吧。」

可以給雪人先生喝茶嗎？「他舌頭怕燙，不能喝啦。」

話說回來，像上述這種即興又隨口胡扯的答案，可以看得出美冴

媽媽的個性也是很隨便，實在不太靠得住就是了。

②
66

A：雖然是高中畢業，但可能是念職校。此外，美冴穿水手服（夏

季短袖制服）的樣子可以在第⑦集第36～38頁看到喔。

③
109

Q20 被小新說是「仙貝扁胸美冴」，但實際上胸圍是幾公分呢？

美冴好像跟小新說自己是「八十九公分」。

當小新問吉永老師：「老師的奶奶幾公分？」吉永老師很小聲地回答：「八、八十九公分。」接著小新就說：「是喔，和我媽媽一樣，我媽媽也說她是八十九公分。」

可是，實際上似乎只有七十九公分喔。

當美冴打電話到多雷皮耶‧丘丘里那披薩店叫外送，正要說披薩的尺寸時，卻被小新誤導，把「從上面開始是七十九、五十八……」這種事說溜了嘴。話雖如此，胸部尺寸居然灌水十公分之多，真不愧是美冴媽媽。不過腰圍五十八公分這點，又是真的嗎？

之前她看到寫著「媽媽也一起來！幼兒游泳教室」的傳單，於是

④
109

⑤
56

④
64

第4章　美冴媽媽的祕密

跟小新兩人去了「浮他擺 SWIMMING 俱樂部」。當時美冴也墊了超厚片胸墊。看來美冴媽媽非常介意自己的胸部很小這件事。

而這樣的美冴作過的夢就是──

出現了自稱「奶奶妖精」的小新，還說：「我讓妳實現一個願望！」於是美冴毫不考慮地許了「請把我的胸部變成C罩杯」的願望。

「馬哈利克、馬克哈利、咩塞塞──」小新詠唱完咒語後，神奇的事發生了，美冴居然變得「波濤洶湧」。於是她高興地不斷晃著胸部說：「期盼已久的乳溝出來了。」可是當她醒過來卻什麼事也沒發生，只是地震搖晃個不停。

雖然美冴的胸部就像個飛機場，但睡覺時還是會穿著胸罩喔。

A：實際上是七十九公分。不過腰圍五十八公分這一點，實在有些可疑。另外，腳的大小是二十三公分。

⑤
102

②
87

④
110

【蠟筆小新最終研究】

Q 21 聽說美冴年輕時是個不良少女，還當過暴走族？

美冴有個女性朋友叫做最上川惠子。美冴都叫她「阿惠」，兩人常常一通電話就聊很久，看上去似乎挺要好的。

阿惠曾經住進「動感綜合醫院」，美冴還去探望她。原因似乎是「騎機車摔倒而骨折」（吉永老師也曾因盲腸炎而住院，一樣是住在動感綜合醫院）。

③ 46

③ 112

美冴跟阿惠可能是高中同學。也就是說，阿惠都已經二十九歲了，還會因為騎機車而出意外。就是因為有這樣的朋友，所以傳說美冴曾是個暴走族。

⑤ 113

當美冴下雨天走在路上，被汽車濺了一身泥水時曾破口大罵：「你‧他媽的大混蛋！開車沒長眼睛是不是！呆子去死啦！」這實在讓人很

③ 121

難想像是紳士淑女的天秤座會說出來的粗暴言詞。

看來她年輕時肯定是個不良少女。

可是我們沒見過美冴開車或騎車的場景，她好像並沒有駕照。

或許美冴高中時期雖然有點學壞，但頂多就是在暴走族飆車時遠遠看著，跟著起鬨這樣的程度而已吧？

A：原本是暴走族這件事看來只是個傳聞而已。不過以前很叛逆似乎是真的。

說起來，最上川惠子最近終於結婚了，改名為「本田惠子」。而且她嫁給年紀比她小的男性，還叫他「俊」，所以她先生的名字可能叫做本田俊。身材瘦高，是個頗英俊的小子。可是──「我喜歡在味噌湯裡加茄子，他卻非要我加馬鈴薯不可。」才新婚沒多久就為了這種無聊的小事吵架，真是令人無言啊。

⑦
44

Q22 小氣出名的美冴，到底有多小氣呢？

「小氣臭媽媽」——小新常常加一些修飾詞來說美冴媽媽，簡單來說，她就是個「不知輕重小氣鬼」。

聖誕節時，聽到小新說：「聖誕老人會送我禮物吧？」美冴媽媽心裡嘀咕著：「年關將近，又是準備迎接新年的這個家庭開銷最多的時期，原本想至少要避開聖誕節這個『了錢』日，所以一直都沒有對小新講過這個節日的目的，卻……還是被他知道了。」①⑨

另外一個類似的場景，就是某個過年的早上，小新討「壓歲錢」時，美冴也是想著：「在這個花錢如流水的年節期間，為了多少節省一點開銷，而一直不告訴小新有關壓歲錢的事……但還是讓他知道了。」但美冴也只是說：「好，那就給你壓歲錢！好好接著喔！」然後把乒乓球丟到小新手上。②⑥④

當小新要求「買肥皂泡泡給我」時，她也說：「我把洗碗精弄淡後給你吹。」就連妮妮都在心裡認為「果然很小氣」。

再說到她更驚人的小氣行為，就是她要去當地的超市時，小新問她：「要是在路上肚子餓，餓死了怎麼辦？」她竟回答：「有試吃攤位，餓不死的。」看來她有時也會利用超市的試吃攤位來取代小新的點心。

可是再想想，他們家的浴室裡有一瓶一萬兩千日圓的高級沐浴乳（雖然大部分都被小新倒進排水孔了），她還使用一瓶兩萬九千八百日圓的香水（這也是大部分都被小新拿去噴蟑螂了）。

另外，請小新跑腿時，美冴也曾經將整個錢包都交給小新。結果小新很豪邁地買了五盒鯛燒餅、兩盒章魚丸、兩盒炒麵、兩盒今川燒回家。

看起來美冴媽媽似乎不太會管理金錢。我們從來沒看過她寫家計簿的場景，存款簿跟印鑑也都放在小新隨便就能拿到的地方。

① 104　③ 102　④ 81　① 20　② 61　② 19

例如在院子裡堆雪人的時候，為了做雪人的臉，小新從家裡拿出了嫩豆腐、保險套以及存款簿。

此外在另一個場景中，可以清楚看到她把存款簿跟印章放在小衣櫃最下面的抽屜裡。

不過美冴似乎也偷偷存了一些私房錢，就放在展示櫃（有玻璃窗的書櫃或餐具櫥櫃）下方的抽屜裡，好像藏在裁縫用具盒裡（連這個也被小新發現了）。

另外好像也有定期存款，去音樂學院參訪時，美冴媽媽心裡想著「為了小新能成為優秀人才，把定存取消也在所不惜」，展現了溺愛孩子的一面。

A：雖然很小氣，但是為了小新的未來，似乎也是會下定決心花大錢喔。

③108 ④113 ⑦5 ⑤120

70

Q 23 美冴的老家在哪裡？

關於美冴媽媽，她的父母親都尚未登場。不過，雖然沒有清楚說明她到底來自哪個縣市，但曾經出現相關的線索。

有一次，小新出了一個謎題：「有一隻腳和三隻眼睛的東西是什麼？」美冴回答：「紅綠燈！」小新接著說：「噗──對，答案是一隻腳三隻眼的怪物。」美冴用關西腔說：「那……還有什麼好猜的！」平 ③ 48

日或許有意隱藏的關西口音，就這麼不假思索地出現了。

另外，在幼稚園的播種日那天，應該帶小鏟子的小新搞錯，從家裡帶來煎麵餅 [8] 用的「鍋鏟」。提到煎麵餅，再怎麼說，關西也是發祥 ③ 85

地。還有，美冴也是阪神虎新庄選手的粉絲。這就表示…… ⑦ 28

A：說不定美冴是關西人。

[8] 繁體中譯漫畫版譯為「煎麵餅」，即「大阪燒」。

Q 24 美冴喜歡什麼？討厭什麼呢？

雖然美冴是新庄選手的大粉絲，但卻完全不懂棒球。

新庄的守備位置是在哪裡啊？對於這個問題，美冴輕易地聽信了爸爸所說的回答：「他是裁判啦！」說起來，美冴似乎也不知道裁判到底是什麼吧？⑦28

其實新庄選手是阪神虎的外野手，主要站中外野。而且他明明擊出十二記全壘打卻沒入選明星賽，這可是讓新庄的球迷跟阪神球迷都非常憤怒呢！

另外，我們知道美冴媽媽最喜歡「烤番薯」了。

可是她不好意思自己去買，會用「進門的人可以喝一〇〇％蘋果汁」來討好小新，請他去幫忙買路邊攤的烤番薯。這確實是經常在意他人眼光且又愛面子的美冴媽媽會做的事。②82

當時小新買大的烤番薯給媽媽，買給自己則是小的，可還是很精明地說：「小的那個盡量挑大一點的。」

說起來，另一位漫畫人物海螺小姐也最喜歡吃烤番薯了。三十歲上下的女性為何如此喜歡吃烤番薯呢？地瓜確實富含維他命C，非常有營養，但大家也知道吃了之後會不停地放屁。莫非女性一旦結婚進入家庭之後，就能輕鬆地在先生面前噗噗噗地放屁了嗎？可是千萬不能太過放鬆，畢竟聽說也有人因為這種原因而離婚呢。

另一方面，說到美冴媽媽討厭的東西，她自己說過：「我·對昆蟲類最沒輒了。」尤其她最怕蟑螂，對於會飛的蟑螂更是厭惡至極。美冴媽媽會哭著邊逃竄邊大叫：「哇·！飛起來了！呀！好可怕！」（不過，這也是常有的事吧。）

④ 79

④ 81

A：美冴是阪神虎隊新庄選手的粉絲，最喜歡烤番薯。最討厭的是會飛的蟑螂。

Q 25 「和媽媽的約定事項」到底有幾條呢？

把小新不可以做的事情條列下來，就是「和媽媽的約定事項」了。

一開始只是寫在一張紙上，但因為數量越來越多，就變成寫在筆記本裡。然後一路累積下來，現在好像已經有了六十二條。而且未來應該會再增加下去吧。

其中我們已知的只有少數，這裡就來介紹一下吧。

第8條　吃飯的時候不准看電視。

第9條　吃飯時不可以抓小雞雞。

第10條　不可以拿媽媽的奶罩來玩。

第13條　過十分鐘不把玩具收好的話就丟掉。

第43條　別人在午睡時，不可以在旁邊破西瓜（因為小新在家裡面破西瓜）。

④
97

⑤
82

②
40

②
23

媽穿的是透明小褲褲」。

而且不知道為什麼，還有另一個第·43條——「不可以告訴別人媽

⑤
83

第44條　白天睡覺、晚上睡覺，還有打瞌睡時都禁止破西瓜。

第·53條　地震時不可以玩「賣火柴女孩」的遊戲。

④
111

第·62條　禁止玩倒栽蔥攻擊遊戲（這個遊戲是小新全裸，倒立著把頭栽進衣服堆裡。是小新最愛玩的「裝死遊戲」的改版）。

⑥
113

當然，除了破西瓜與賣火柴女孩之外，小新完全沒在遵守。除此之外，像是「不可以拿媽媽的內褲來玩」、「門禁時間是五點」等等，應該也寫在其中的某幾條。

而且，最近好像連爸爸也開始了，和爸爸的約定事項第·1條是「嚴禁坐在爸爸的臉上看書，或是玩其他任何遊戲」。

A：到目前為止有六十二條。未來應該會陸續增加。

⑦
47

第5章

小新的
頭腦與才能

Q26 小新參加繪畫比賽還獲獎，是真的嗎？

是真的！

「貴子弟野原新之助參加『暑假的回憶繪圖比賽』，得到最優秀獎！」動感百貨公司可是打電話到家裡來通知呢。獎品是五顆名產地直送的高級西瓜（不幸的是，先前美冴趁超市特價買了兩顆、廣志下班帶回來兩顆、秋田老家寄來三顆、鄰居分送了一顆過來，結果搞得家裡一堆西瓜，當天連小白的晚餐都只能吃西瓜）。

小新第一次登場時，就是在小雞雞的周圍塗鴉畫「大象」，這麼說來，或許他本來就有繪畫的才能。

他好像特別喜歡人體彩繪，從自己的身體到美冴媽媽的臉都可以拿來作畫。

④
41

只要美冴媽媽覺得口紅好像突然減少，立刻就會想到是被小新拿去畫畫。他拿媽媽的高級口紅在小白身上畫了美麗的圖案（連肛門上都有）。美冴媽媽就是拿這支口紅化妝，才會忍無可忍。

此外，油性麥克筆這類物品只要一拿出來，對小新來說就是再好不過的道具了。他不只拿來在妖怪午睡老太婆的臉上畫畫，還在家裡的牆壁跟走廊地板上塗鴉。

不過說真的，作畫的範圍如此廣泛，對於小孩子的繪畫才能發展才是最好的。

某位國小老師曾經利用廣大的校園讓孩子們繪畫，並（以論文形式）發表其結果，認為這樣的方式才是正確的。如果只是在一張圖畫紙上小家子氣地作畫，再讓老師評量美術成績，很有可能會扼殺了孩子們的才能。

所以美冴媽媽應該要對小新的塗鴉睜隻眼閉隻眼，不讓他拿油性麥克筆，而是替他準備容易清洗的畫筆，這麼做或許會比較好。或者

①
99

②
10

是替他留一個塗鴉專用的房間，讓他可以盡情在裡面畫個夠也是不錯的辦法（實際上真的有家庭是這麼做的喔）。

另外，小新也挑戰了畫繪本——《不‧理不理左衛門的冒險》，為了賣這本書，他去了「春日部書店」好多次。一開始雖然只有一張圖，但《不理不理左衛門的冒險②》卻已經有好幾頁，比較有繪本的樣子了。至於內容呢——

主角「不理不理左衛門」是個武士小豬，腰間還佩帶一把刀。

開頭就是「很久很久以前有一個叫做不理不理左衛門的豬」，春日部書店的店員中村小姐也誇他：「開頭寫得不錯嘛！」

可是下一頁，不理不理左衛門說聲「拜」之後就跑了，最後以「可喜可樂、可喜可樂」做結尾。

說起來，小新很有繪畫的才能，或許等他把故事都編好之後再度挑戰會比較好喔。

② 46

⑤ 34

80

這麼一來，要像目前蔚為話題的天才童書（繪本）作家竹下龍之介一樣成為暢銷書作者，或許也不再是個夢了（竹下龍之介六歲時畫的《天才妹妹吃金魚》可是有五十萬冊的銷售量喔）。

還有就是新之助和龍之介兩個名字的日文發音相似，說不定小新本來就擁有藝術家的名字呢。

A：小新獲得動感百貨主辦的「暑假的回憶繪圖比賽」最優秀獎。

此外，他繪本裡的主角「不理不理左衛門」之後會如何活躍，大家也都很期待呢。

Q 27 聽說小新是運動全能？

這也是真的！

小新在許多運動方面都發揮了才能。例如全家旅行時，他生平第②9

一次滑雪就忽然會直線滑行，而且還能併攏滑雪板漂亮地停下（這可是相當高竿的技巧喔）。

然後是動感幼稚園的滑雪旅行，他加入了很會滑的那一組，搭乘滑雪椅到山頂，表演半邊屁屁往前滑（露出一半屁股滑雪），俐落地滑了出去。連松坂老師都不得不誇他「這個小變態技術倒不錯……」⑤89

說起來，松坂老師連八字滑降都還不太會呢。

溜冰方面，小新曾經在「春日部溜冰場」使出「旋・轉四圈半」的技術，還引起了一陣騷動，眾人紛紛上前跟他說：「請一定要收我為⑤103

徒，我叫佐藤不綠，目標奧林匹克大會！」「我是北埼玉運動報的記者！」

有一次，小新騎著三輪車在坡道上失速了。這時媽媽對他大喊：

「用腳踩著來煞車呀！」也不知道小新在想什麼，居然站起來踩在坐墊上。而下一瞬間，小新就飛躍起來做個大旋轉後漂亮落地。後來還哼著歌，嘴上說著「真好玩」。

從小新那有點微胖的體型，實在很難想像他「身輕如燕」，但他確實擁有超強的運動神經。因此連溜冰旋轉四圈半之類的技巧，他都能輕鬆做到。

①
41

另外，小新在游泳方面的技術似乎也挺不錯，在伊香保溫泉的「動感旅館」內，他教身上有龍刺青的黑道老大（後來變成「動感商事」的社長）怎麼游狗爬式。黑道老大似乎非常信賴他，還叫他「小新教練」。

⑥
62
④
14

此外，小新也展現了球技方面的才能。跟廣志爸爸玩傳接球時，爸爸只是稍微教他怎麼投球，他就越來越厲害，還讓爸爸下定決心地想著：「這小子也許有棒球天分也說不定……好！我就來當星一徹。」 ② 50

還有在玩踢罐子遊戲時，他使出了倒‧鉤踢球（把球往上踢，越過頭頂飛到身後）的技巧，就算將來要當職業足球選手，應該也不是個夢想吧。 ① 114

當然小新也跑得很快，幼稚園運動會時，他在五‧十公尺賽跑中還衝第一。只是小新一發現觀眾席上有漂亮女性，中途就偏離了跑道，跑去搭訕人家。而且他被美冴追的時候，逃得也是挺快的，充分發揮了這項才能。 ③ 72

再來就是最近的事，他在區‧內小毛頭相撲大會中，把體重是自己兩倍之多的少年一口氣逼出線外。原來小新急著想要去廁所尿尿，只要他一打定主意，就會發揮怪力。 ④ 69

 ⑥ 60

綜上所述，小新在各個運動領域都發揮了超群的才能。

Ａ：將來想參加奧運或是當個職業球員應該都不只是夢想。

小新在音樂方面的才能如何呢？

有一天，小新坐在別人家公寓的窗戶陽臺上，大唱動感幼稚園的園歌。當時雖然公寓的屋主對他怒吼：「吵死你姐啦！」卻沒有說他唱得難聽。或許他的歌聲還算不錯。

小新在家時，讓玩具猴子敲鐃鈸打節奏、小白的尾巴敲打木琴，小新則把掃帚當成吉他來彈，唱出了這麼一首歌：

我的媽媽坐立難安——

那是因為有便大不出來啊——

便祕、便祕～～

美冴弱啃肉～～

三層肚皮布魯斯～～

① 68

⑤ 119

五歲的小孩能創作並自彈自唱，小新說不定也很有音樂方面的才華。

美冴也溺愛地想著「這小子似乎很愛唱歌，也許像我一樣有音樂才華也不一定」。還認為小新「將來說不定會變暢銷歌手」，於是帶著他去了「頂尖人才培育音樂學院」。

在那間音樂學院裡，小新雖然展現了拍打屁股的極佳節奏感，但負責人對美冴說：「適合不成才貴子弟的課程是……蠢才課程。」美冴一氣之下就放棄了。

話說回來，美冴媽媽有什麼樣的音樂才能呢？我們沒見過她彈奏鋼琴或唱歌的場景，所以目前仍是個謎。

無論如何，小新並不適合音樂學校那種地方，或許暫時讓他自由發揮比較好。

還有，美冴媽媽曾經對小新說過：「不准把歌詞亂換！」這也是讓我們有些在意的地方。

②
108

⑤
120

【蠟筆小新最終研究】

小新改了白雪飄飄的歌詞，這麼唱道：

狗狗原地滾來滾去——

公雞到處咕咕咕——

貓咪吃下皮球——圓嘟嘟

各位是不是也覺得這歌詞改得很不錯呢？

改歌詞也是門高深的藝術。就連那位嘉門達夫先生，光是靠改歌詞就賣了好幾百張單曲CD。如果禁止小新改歌詞，就等於摧毀了小新才華的幼苗。所以美冴媽媽應該要撤除這條改歌詞的禁令才是。

A：目前還不好說，不過改歌詞的才能確實很棒。

Q29

小新的頭腦到底有多好？又有多笨呢？

首先關於文字讀寫方面，在小新初登場的故事中，媽媽交代他去買東西，小新要抄·下來時，還問媽媽「ひ①」怎麼寫。

看來小新可能不會寫字（平假名），或是有好幾個平假名不會寫。

不過小新畫的繪本《不理不理左衛門的冒險②》裡，確實有把字（平假名）都寫上去。說不定小新在不知不覺之間，已經幾乎把全部平假名的讀寫都記住了。

此外，玩具箱（おもちゃ箱）外面的字，是小新自己拿麥克筆寫上去的，不過演變的情況頗為有趣。以下我們按順序介紹一下⑩。

① 6

⑤ 34

① 99

⑩

9　「絞肉」的日文五十音開頭。繁體中譯漫畫版為貼近台灣讀者，多以注音代替，此篇則採原文直譯。

10　繁體中譯漫畫版皆翻為「玩具箱」，看不出差異，故此處以日文原文呈現，敬請參考。

正確的玩具箱日文平假名為「おもちゃばこ」。

第①集第99頁為おもさゃろぼと（ち寫成了さ，こ寫成了と）。

第①集第18頁為おもちゃばこ。

第③集第34頁為おもさゃぼこ（ち寫成さ，ば寫成ぼ）。

第④集第20頁為おもちょぼこ（ゃ寫成ょ，ば寫成ぼ）。

第⑤集第47頁為おもちょぼこ（ゃ寫成ょ，ば寫成ぼ）。

第⑥集第47頁為おもちょぼこ（ゃ寫成ょ，ば寫成ぼ）。

明明其間有一次寫對了啊⋯⋯

接著是片假名，一開始曾有過這樣的場景──小新並不會唸漢‧堡①22店的片假名菜單。

可是他也漸漸地會讀片假名了，從電車窗戶往外看到的看板，「蛋‧①75糕、鮮果、賓館、泡沫浴」，可以像這樣陸續唸出來。美冴媽媽也開心地說：「字越記越多了，好棒！」

90

不過像「蛋糕、鮮果、賓館、泡沫浴」，可能都是因為小新有興趣才會唸的。

另外，他應該完全看不懂漢字，跟美冴媽媽一起去看電影「佳人①45亂世」時，也是跳過字幕上出現的漢字，只把平假名唸出來。

至於記憶力（知識）方面，小新很擅長使出「明明知道卻裝不知道」的伎倆。到底他的記憶力是好還是不好，到目前還沒有個定論。

不過之前他不知道家裡的電話號碼，現在卻能清楚地說出來（我們已經知道小新家的電話是048779……），看來他的知識量也是有①7③5所增長。廣志與美冴夫妻看到自己的孩子如此，肯定也很欣慰。

不對！等等！

小新的年紀並沒有增長（應該說不可以長大），像這樣的進步照理說是不允許的吧。如果只有知識不斷增加，那就會變成一個可怕的五歲天才兒童。總之小新不可以再變得更聰明了。只不過……這樣好像有點可憐就是了。

再來是算數方面，小數字的加減應該是沒問題。

小新自己去買鯛燒餅的時候，店員問他要幾個，他腦袋裡浮現了「媽媽一個、爸爸一個、小白一個、我兩個」的情景，然後回答「五」這個答案。他並沒有扳手指數數，像這種程度的數字可以用心算，真不愧是小新呢。

A：平假名幾乎都能正確讀寫。會讀片假名，但看不懂漢字。數字不大的話可以心算。

③
103

第 6 章

廣志爸爸的
祕密

Q 30 小新到現在還不知道爸爸的名字，是真的嗎？

是真的！

例如小新一個人在家時，白蛇快遞公司的人來了，「這裡是野原廣志先生的府上對吧？」「不對！是我家。」「那你爸爸的名字是？」「爸爸。」就像上述的對話內容，小新似乎不知道爸爸的名字是「廣志」（這是單行本第③集的內容，讀者們也是這時候才知道原來小新爸爸的名字叫「廣志」）。

而且小新到現在好像還是不知道爸爸的名字，在他迷路的時候，站前派出所的巡警問他時，他的回答是：「爸爸的名字……野原……」

「那媽媽呢？」「唔——美冴的名字叫什麼來著呢……」從這樣

③
38

⑤
13

的對話內容看來，小新知道媽媽的名字。

那麼，為什麼小新會知道媽媽的名字，卻不知道爸爸的名字呢？

這點似乎與夫妻在家如何稱呼彼此有關。

可能美冴都喊廣志「爸爸」或是「老公」，而廣志則比較常直接叫美冴的名字。所以小新才會模仿，說些「小腿毛多多美冴」之類的話。

此外，有關廣志爸爸的年齡，目前仍不清楚。

小新跟妮妮他們玩扮家家酒時，小新有說：「我當爸爸！上班族，三十五歲單身。」

或許廣志爸爸也是三十五歲（話說回來，上班族確實沒錯，但並非單身，而是已婚且有小孩了）。

A：爸爸的名字是「爸爸」。只不過自己的兒子都五歲了，卻還不記得爸爸的名字……爸爸好可憐！

⑥
119

Q31 廣志爸爸在做什麼工作呢？

爸爸在動感商事上班。不、不對啦，廣志是雙葉商事這間公司的

員工（動感商事是身上有龍刺青的社長所開的公司）。④25

廣志每天早上都從「春日部車站」搭乘東武伊勢崎線（或是日比

谷線）的擁擠電車上班。而且曾經出門「一小時後」打電話回家說：④25

「重要的文件忘記帶了，對不起，可以幫我送到公司來嗎？」因此從

家裡到公司的通勤時間似乎還不到一小時。以在首都圈工作的上班族

來說，算是很幸運了。⑦21

雙葉商事似乎有自己的辦公大樓，一樓還有漂亮的櫃檯小姐（她

的桌子下有《動感淑女》、《旅遊雜誌》、餅乾等許多東西，被眼尖

的小新發現。看來只要一閒下來，她就會看看雜誌、吃點餅乾。好像

許多公司的櫃檯小姐都是如此）。

而電梯上方的指示燈有七個，看來是棟地下一層、地上六層（或是地上五層再加頂樓陽臺）的大樓。

然後廣志就在五樓的業務二課擔任股長。

胖胖又有威嚴的課長，以及鼻子下面留著小鬍子、很有社長威嚴的社長也登場了。課長命令身為股長的廣志說：「我現在要去向社長提報和○○公司的那筆交易，你也一起來吧！」兩人還能一起到社長室，表示這間公司規模應該不算很大。如果是大公司的話，比較少聽說課長或股長能夠直接見到社長的。

雖然還無法具體地了解廣志的工作內容，不過既然是商事公司，應該就是做商品買賣，然後從中賺取利潤的工作吧。例如從加拿大進口小麥，再賣給國內的製造商這類的模式。

A：雙葉商事業務二課的股長。工作似乎很辛苦。

Q32 咦？小新的爸爸不是課長嗎？

漫畫中曾出現一個場景，是很像廣志部屬的OL抱著資料對他說：「課長……拷貝好了。」①42

另外一個場景，也是一個OL拿著資料交到廣志手上說：「課長，拷貝完成了。」④61

還有一個叫理惠的OL說：「把你叫出來實在是不好意思，野原課長。」「找我有什麼事？」「其實，我……我想和野原先生啾一下……一次就好。」「多來幾次也沒關係！」「來，不用客氣，快來啾一啾吧！」⑤76

其實，這些場景全都是廣志所作的夢。

廣志在夢裡好像都是課長，不然就是跟底下的OL搞不倫關係。

不過，這肯定是日有所思，夜有所夢吧。

98

因此，雖然廣志在現實生活中是股長，但有時候在夢裡就會變成課長。

此外，他也曾努力地把工作帶回家處理，並說：「明·天之前我必須擬好這份企劃。這份工作的成果將會影響到我的升遷喔。」但結果似乎是功虧一簣。恐怕就是這樣才會繼續當股長吧。①76

這樣的廣志也曾在公司犯了錯誤，把正順利進行的交易搞砸了。

他還說：「我打算向公司辭職……我沒辦法再當一個上班族了。」似乎打算提出辭呈。

可是在看見「再怎麼罵也永遠不怕」的小新，廣志爸爸就恢復了自信，撕毀辭呈後出門上班去了。當個上班族真的是相當辛苦，小新⑦9

A：雖然夢裡的他是個課長，但看來出人頭地的時候還沒到呢。

可不能讓爸爸更加操煩喔。

Q33 廣志爸爸喜歡什麼呢？

爸爸最喜歡炸雞塊了。

不過他喜歡的應該是沒掉到地上的乾淨炸雞塊。之所以這樣說，是因為小新幫忙端菜上桌時，不由得跟著電視上的「乖寶寶體操時間」跳了起來，把炸雞塊都撒到了地板上。

於是美冴警告小新說：「絕對不可以告訴爸爸喔。」當天晚上，爸爸吃炸雞塊，小新和媽媽則只吃茶泡飯而已。說起來，廣志爸爸好像越來越可憐了。

當然，爸爸好像也喜歡喝酒。廣志經常喝得醉醺醺地回家，而如果在家喝啤酒的話，似乎會選擇 Asahi 的「DRY」。

此外，廣志是出了名的狂熱巨人球迷，他們去東京巨蛋看巨人對阪神的比賽時，儘管不小心坐錯而混在阪神球迷當中，還是用力吶喊

①
29

⑦
24

②
26

100

著：「加油加油！巨人隊！我愛你們！長嶋——」不過這是因為被松井揮出去的全壘打敲到頭而胡言亂語。如果他是清醒地喊出這些話，肯定無法活著離開球場吧！畢竟阪神虎迷只要一碰上巨人隊（或巨人球迷），就會變得很恐怖。

②28

還有，廣志爸爸非常喜歡年輕漂亮的女性。

全家一起去野餐時，儘管因為開車而十分疲憊，但看到一群女‧大學生就立刻精神百倍。賞花的時候也是，硬是想擠進女‧大學生團體跟

③21

OL團體之間的小位置。

在伊香保溫泉旅館住宿時，聽說住在隔壁的房客很吵，可一知道是女大學生，爸爸（跟小新）就雙眼發亮地說道：「我們沒有關係啦，哈哈哈。」

④7

廣志的個性就這麼直接遺傳給小新，小新像爸爸也是大家都知道的事。

當然，廣志對女性內褲的興趣也是非比尋常，在春日部溜冰場裡，一看到女孩子摔倒，父子兩人就異口同聲地說著：「哦！粉紅的！」

在東京巨蛋也是，小新去偷看阪神虎啦啦隊的內褲時，爸爸立刻問他：「是什麼樣的？」「有老虎圖案的條紋小褲褲。」「哦，真不愧是阪神虎的啦啦隊女郎！」父子倆就這樣小聲地討論起來。

去海水浴場時，小新的頭撞上了年輕女性的胸部。這時廣志爸爸又馬上問他：「怎麼樣？」「好有彈性的胸部。」

在擁擠的電車上也出現這樣的對話：「感覺怎樣？」「渾圓滾滾的屁股。」父子倆簡直就像雙胞胎一樣。

A：最喜歡炸雞塊，也喜歡小酌一番。啤酒愛喝「DRY」。而且不愧是小新的爸爸，非常喜歡年輕女性。此外，車上有南方之星樂團的錄音帶，這點也要再做確認。

① 90　③ 41　④ 57　⑦ 26　⑤ 103

Q34 廣志有什麼興趣或特長嗎？

週日好像都是去打·高爾夫球。話雖如此，廣志畢竟是任職於商事公司，打高爾夫球應該多半是為了跟老客戶應酬吧。

②49

廣志好像也很擅長模仿，曾在公共電話前模仿電視劇主角「動感假面」。當時他高舉左手，大喊：「哇哈哈哈，我是動感假面！」

③119

另外比較像特長的部分，就是被稱為「目光如鷹的客人」這點。廣志好像經常去公司附近的迴轉壽司店用餐，「光憑壽司料的光澤就能看出新鮮度」。嗯，這就是所謂的生活智慧吧。

⑤81

A：似乎經常去打高爾夫球。此外，在公司附近的迴轉壽司店被稱為「目光如鷹的客人」，讓老闆聞之色變。

Q 35 廣志好像經常作惡夢？

惡夢的原因來自小新。

在看似賓館的地方，廣志跟一名陌生女子坐在床上，說：「我可以來一下吧。」這時，房門被人用力打開，美冴一臉凶神惡煞地走了進來。「這是怎麼一回事？你說啊！」美冴捏著廣志的臉頰質問。「你騙我！還說你未婚！」陌生女子也掐住廣志的臉。同時，一個很像上司的禿頭大叔也捏他的臉吼著：「野原！你寫這企劃書是什麼東西！」

事實上，這都是因為小新把曬衣夾夾在正熟睡的廣志臉上，還說他：「夾了十一個才醒。」

還有一次，一名陌生女子餵廣志吃東西，說著：「小·廣廣，嘴巴張開——」這時美冴打開門衝了進來。「跟外面的女人一起用餐很快樂吧？」美冴邊說邊往廣志的嘴巴裡塞食物。而陌生女子也說著：「小

②48

③39

104

第6章　廣志爸爸的祕密

廣廣騙人家——你已經有老婆了——」同時把食物往廣志的嘴裡倒——

其實這些都是小新趁廣志睡覺時，把面紙揉成一團不斷往他嘴裡塞的關係。

就像這樣，只要廣志在夢中享受偷腥的快感，夢境正要進入重頭戲時，就會因為小新的惡作劇而變成惡夢。而且美冴一定會出現。或許廣志心中存有「如果外遇的話，老婆會變得很可怕」的潛意識（深藏在意識底層的想法），才會更容易作惡夢。

前面提到有OL理惠出現的那場夢也一樣，廣志跟她熱吻時，小新正在用吸塵器吸廣志的嘴。小新還將「辣芥末」塗在廣志臉上，令他淚流滿面，夢中的上司因此對他說：「你行為怪異，開除！」廣志才驚醒過來。

而這些惡夢出現的時間全都是在假日的早上。

平日的早上，廣志都會先起床去上班，愛賴床的小新也就沒機會惡作劇。話說回來，就連難得的假日也沒辦法好好睡覺，廣志爸爸真是可憐。

④
61

⑤
76

不過小新這麼做也不是毫無理由的。難得的星期天，他想跟在家的爸爸一起玩。

只是他的理由似乎不僅如此。某個黃昏，廣志在呼呼大睡，媽媽要小新「去叫爸爸吃飯」，小新就脫下廣志的臭襪子，往他的嘴裡塞。

「你幹嘛要這樣做？」小新的理由是：「人家到了這種年齡了嘛！」看來依照小新的個性，叫爸爸起床時不搞點惡作劇是不會善罷甘休的。

A：惡夢的直接原因雖然是小新，但跟對美冴媽媽的恐懼心理也有點關係。每個人的夢境各不相同，作的夢也跟自己本身比較有關聯，光從表層來判斷夢境是不太準確可靠的。

②
25

Q 36 可否說說廣志老家的情況？

銀之介爺爺曾經前往小新家拜訪。

銀之介是廣志的父親，在秋田務農。「對了，我有帶田裡採下的青菜……的照片。」美冴以為公公有帶土產來，結果是拿照片給她看。

從照片上來看，田裡似乎是種大白菜跟高麗菜。

夏天似乎也會種西瓜，曾寄來小新家裡，同時還寄來了西瓜、農鍬和下身穿著工作褲與草鞋的照片。如此看來，銀之介爺爺說不定很喜歡拍照。而且還會使用行動電話，是個挺前衛的爺爺。

而且秋田的老家還有奶奶喔（雖然在動畫裡有登場過，但漫畫中還沒出現）。

④28
④39
④29

A：老家是秋田縣的農家。有位銀之介這樣的新潮爺爺。

Q 37 小新是「大象」、廣志是「長毛象」，那銀之介爺爺是什麼呢？

白髮長毛象！

小新會用麥克筆在小雞雞四周塗鴉，說：「看，大象！」這件事大家都知道，不過就算沒塗鴉，小新似乎也會稱小雞雞為「大象」。

某天晚上小新剛洗好澡，正拿著浴巾在玩。接著說：「我想到一個好玩的了。」於是光溜溜地圍著浴巾跑到外面。然後等到一名年輕女性經過時，小新跳到她面前啪地打開浴巾說：「給妳看！」展示他自豪的大象。

被媽媽罵了一頓的小新，嘴裡還說著：「人家好不容易跟爸爸學來的遊戲——」

事實上，他們父子倆在浴室裡剛泡完澡起身時，也曾出現過這樣

②
59

108

的場景——「爸爸你看，大象！」「你看，長毛象——」

小新似乎也會用其他的稱呼。去海水浴場時，廣志的泳褲被大浪給沖走。他高興地喊著：「哦——我的家人都沒事吧？」但已經在大庭廣眾下全裸了。小新還說：「海參晃來晃去。」

當銀之介爺爺來到家裡，跟小新一起洗澡時，兩人有過這樣的對話：「大腿的鬍子有白色的。」「白髮啦。」兩人剛洗完澡時，美冴過來問道：「公公，水溫還可以吧？」

這時小新忽然拉掉銀之介爺爺腰上的浴巾，說：「妳——看，白髮長毛象。」

銀之介爺爺好像見識到什麼新鮮事一樣，嘴裡說著：「回秋田後也秀給老伴看。妳——看，白髮長毛象！」而且還邊說邊練習。

看來野原家的男人天性就喜愛裸露，說不定這種遊戲還會代代相傳下去。

④
32

④
57

③
20

話說回來，如果稍微走錯了一步，就單純只是個變態了。（好孩子們千萬不要學喔。尤其是女孩子……）

A：妳——看，白髮長毛象——果然有其孫必有其祖！

第 7 章

小新的
飲食生活

Q38 小新喜歡跟討厭的食物分別是什麼？

點心類中最喜歡「無尾熊小餅乾」（製造商是樂天製菓，最近還推出了「蠟筆小新餅乾」）。

小新好像也喜歡「固力果」的杏仁巧克力，還想用它代替梅子包進飯糰裡。總而言之就是喜歡甜食，照這樣看來，小新可能會有很多蛀牙吧。

不過小新似乎也很喜歡生魚片，能津津有味地吃著鮭魚卵和鮪魚腹肉壽司。而且吃了芥末還會說：「這種直衝腦門的感覺真舒服！」表現出一副很懂的樣子。

早餐一口氣喝掉味噌湯時，還能說出「湯的味道不一樣耶」這類的感想，味覺相當敏銳（比起麵包，小新的早餐比較常吃飯。可能是因為媽媽必須做菜讓小新帶便當去幼稚園，所以早上就煮飯了）。

① 5

②13

⑤44

①14

112

另一方面，說到小新討厭的食物，應該就是青椒跟紅蘿蔔了吧。⑥47

而且他極度討厭青椒，就算跟著漢堡肉一起吃進嘴裡咀嚼，也可以只把青椒完好無缺地吐出來，徹底地拒絕吃青椒。②23

雖然只有一次，不過小新曾經自己做飯來吃，還被美冴媽媽誇獎了。他做的是「納豆飯」。當時，小新還拿剪刀剪蔥花加在飯裡。③62

可是在家裡吃火鍋時，小新卻說：「不要放蔥，藏起來。」打算把整盤蔥都端走⋯⋯③106

是不是因為小新只喜歡生蔥，卻討厭煮過的蔥呢？（出乎意料地，有不少大人也是如此喔。）

A：最喜歡無尾熊小餅乾跟固力果的杏仁巧克力等甜食。另外也很喜歡放了芥末的壽司。可是不敢吃紅蘿蔔跟青椒。

除了食物之外，小新還會吃什麼呢？

除了食物之外的東西，應該都不可以吃。但以小新的個性，只要他覺得自己可以吃的，就會不管三七二十一地直接塞進嘴。

例如保險套。原本放在臥室的枕頭下，小新拆了包裝就往嘴裡塞，還嚼了幾下。因為保險套有延展性，所以小新可能誤以為是泡泡糖。 ①55

全家去海水浴場時，小新把要擦在皮膚上的防曬油咕嚕咕嚕喝了下去。 ①86

美冴在家裡打掃，要小新「把那捲膠帶拿來」時，小新卻吃起了膠帶。聽到膠帶這個字眼，小新好像都會直接聯想到口香糖[11]。 ①98

美冴將洗碗精調淡，製作成肥皂泡泡，才剛把吸管放進去，小新就差點喝了。幸好在那之前，美冴媽媽有警告他「不要喝下去」，看來是完全掌握了小新的行為模式。五歲小孩的媽媽可不是當假的呢。 ②19

11　膠帶與口香糖的日文讀音相同。

除夕的大掃除，小新用玻璃清潔劑噴窗戶，白色的泡沫就附著在玻璃上，小新還去舔那些泡沫，只因為「我還以為很甜」。

看到媽媽舔郵票後，把郵票貼在信封上，小新也舔起郵票背面。

當時他還說：「我還以為很甜，好難吃——」（郵票背膠用的是可食用的材料，但是並不好吃。）

所以說，小新真的往嘴裡塞過不少東西。

他多半是把那些東西誤以為是甜食，而到目前為止最危險的就是小狗小白。小新看到小白的第一句話就是「好·好吃」。

因為小白長得很像棉花糖，如果妮妮沒有阻止的話，說不定小新就會咬小白了。

Ａ：保險套等各種東西他都吃過。就連小白也差點成為他的食物。

① 58 ③ 28 ② 68

Q40 聽說小新一喝酒就會變身，是真的嗎？

會變身成動感假面。不，說錯了。小新只要一喝酒，不知為何就會變成一個乖寶寶。

小新口渴時，打開冰箱想找點喝的。只見冰箱裡有個很像果汁的罐子，上面還標示了「果汁一般的酒，草莓雞尾酒，酒精成分4％」。可是小新看不懂漢字（但看得懂片假名與平假名）。「果汁一般的……名字好奇怪的果汁。」小新說著，就一口氣喝下這罐雞尾酒。

過了一會兒，美冴媽媽過來找他，只見玩具有條不紊地收在箱子裡，連床舖都鋪好了，枕頭旁還整整齊齊地放著明天要穿的衣服、帽子和手帕。

接著小新還說：「媽媽，有什麼事情要我幫忙嗎？要我掃地嗎？我幫妳捶肩膀，媽媽。」但是腳步搖晃不穩，看上去就要醉倒了。

⑤
19

一般來說，大部分的人喝了酒之後就會顯露出本性。

例如一喝醉就哭哭啼啼的人，就算清醒時再怎麼囂張跋扈，實際上也肯定是個軟弱的人。

按照這種說法，小新其實是個超級乖寶寶。既然如此，為什麼平常老是做壞事呢？

那是因為小新的個性就是不想當乖寶寶，這麼說來，小新果然是壞孩子……

算了，無論如何，喝了酒就變好的例子並不多。就這點而言，小新的體質或許與眾不同吧。

Ａ：會變身成模範生乖寶寶。至於為何會如此，就連現代科學都無法解釋！

Q41

野原家的飲食生活有什麼要特別注意的地方嗎？

事實上，在小新家的冰箱裡，保特瓶裝的「六甲好水」及「阿爾卑斯水」等礦泉水是常備品。

這是爸爸喝威士忌的時候要摻進去喝的嗎？

不對，看冰箱裡還放著兩大瓶，看來平常就是拿來當飲用水。近年來自來水中含三鹵甲烷等物質的事引發熱議，或許為了家人的健康，美冴媽媽也很謹慎吧。

在吃妮妮媽媽做的料理時，小新跟媽媽都覺得「味道不太爽口」。這可能也是因為美冴媽媽為了健康，做菜都做得比較「清淡」吧。

小新在動感百貨迷路的時候，迷失小孩認領中心的小姐要請他吃糖時，小新要求說：「我要完全沒有添加化學色素的。」

④
23

③
22

②
69

這點肯定也是在家時，美冴媽媽不斷對小新耳提面命的吧。

所以美冴媽媽其實很注重健康，小心翼翼地管理著野原家的飲食生活。

話雖如此，來看看小新家冰箱的冷凍庫，卻是擺滿了冷凍披薩、冷凍炸肉餅、冷凍雞塊等等，而且還亂塞一通。看來媽媽也會做些速食料理呢。

A：會使用礦泉水來當飲用水。美冴媽媽做菜比較清淡（少鹽），似乎很注重健康。

④
60

第 8 章

廣志與美冴
夫妻倆的祕密

Q 42 夫妻倆的臥室是什麼樣子？

夫妻倆在二樓的房間鋪墊被睡覺，不過似乎沒有專屬的臥室，而是跟小新共三個人一起睡，美冴睡中間。而且小新使用比較小的墊被。

不過，當夫妻倆要進行所謂的「摔角」遊戲時，小新可能會醒過來，沒辦法盡情地「摔角」。因此只要確定小新睡著之後，廣志跟美冴夫妻倆就會偷偷到別的房間去。

臥室天花板的電燈垂下一條很長的開關繩，就算躺著也能伸手關燈，非常方便。美冴媽媽似乎就睡在繩子正下方。可能是小新更小的時候，如果半夜哭鬧，媽媽可以立刻開燈爬起來哄他，才會留下這樣的構造。

A：並沒有專屬於夫妻倆的臥室，全家睡在同一間房裡。

⑥
92

①
56

③
98

122

Q 43

廣志跟美冴夫妻倆不打算再添一個孩子嗎？

可能有這樣的打算，也可能沒有⋯⋯首先，我們來介紹讓人覺得他們不打算再生的幾篇故事。

晚餐時，美冴用夫妻間的祕密手勢比出「今晚人家想要」的暗號。

覺得拒絕的話下場會很恐怖的廣志就示意「OK」。

晚餐的菜色是讓人提高精力的「芋頭燉鱉」。

這時美冴要小新「趕快去刷牙、上床睡覺」。「為什麼？」「叫你去睡就去睡。」

接著過沒多久，美冴說這話的表情很嚇人。美冴說：「床舖舖好了。」並迎廣志進房。「小新呢？」「已經入睡了。」看來美冴似乎順利地先哄小新睡覺了。

可當兩人一進房間，小新卻還醒著，而且嘴裡還嚼著某個東西。

①
54

　〔蠟筆小新最終研究〕

原來小新誤把保險套當成泡泡糖在吃，還說：「好難吃……」（那種東西怎麼可能好吃）被窩枕頭旁還放了一個外面寫著「超薄」的盒子。

另外還有一則類似的故事。

「我去把小孩子哄睡，等我一會兒喔。」美冴說。

「不要費工夫沒關係啦。」

「什麼話，你的意思我明白了！不想做對不對？我看你是不愛我了吧！我還特地買來高級保險套……」美冴在說的時候，還特地把那個高級保險套的盒子拿給廣志看。

這麼說來，難道這對夫妻已經不想再生小孩了嗎？

可才這麼想，另一則故事的內容卻又不是如此。

全家吃晚餐時，美冴摀著嘴跑去吐，不斷地乾嘔。

然後美冴媽媽就說：「我好像是有了，這個月的那個一直沒有來……總之明天到婦產科去檢查看看。」

「第二個要是男孩子就好了。」廣志爸爸也高興地這麼說。

可是經過動感婦產科的診斷，美冴只是生理不順，前一天乾嘔的

症狀「不是害喜，而是吃太多引起的腸胃炎」。

無論如何，夫妻倆似乎抱持著再生一個也不錯的態度。

同時，美冴似乎堅持「第二個絕對要生女的」。（只是一想到垂著兩條辮子、長得神似小新的女孩向帥哥搭訕：「嘿嘿，那邊的帥哥，你喜歡吃青椒嗎？」臉色就不由自主地暗沉下來。）

再來說到小新，問他：「想要弟弟或妹妹？」他的回答是：「花枝招展的姊姊。」不過實際上他似乎比較想要弟弟。當晚小新好像還夢到有了弟弟，一邊說著夢話：「弟弟，手手～～」

A：如果要再生一個孩子，爸爸跟小新想要男孩，媽媽則想要女孩。

Q44 美冴為什麼會穿透明內褲呢？

簡單來說，就是為了要討老公廣志的歡心。

否則除了丈夫之外，還有誰能看到透明內褲啊？不對，因為小新的關係，還是被一堆不相干的人看過了。

例如美冴閃到腰，去「動感接骨院」的時候，躺在診療檯上準備照X光，小新就拉下她的裙子，同時還說著：「透明X光小褲褲！」 ⑤66

另外，美冴在動感百貨試穿室換衣服時，小新卻擠了進來，於是美冴就在穿著內褲的狀態下被擠到試穿室外。有一次，美冴也是穿著非常性感的內褲——這是在家時小新直接拉下她裙子看到的。所以美冴是否經常穿那種款式的內褲呢？ ⑤17②61

說起來，小新有個壞（好）習慣，就是會不管三七二十一地去掀人家的裙子。吉永老師也是受害者，小新可說是完全展現了這方面的長才。

在動感百貨，小新先是掀起美冴的裙子跟周遭的人宣布是「小圓點[12]」，然後看著女店員威脅美冴媽媽說：「那個人的三角褲是什麼顏色呢？」於是，就這麼順利地買下了三輪車。

③71

①40

A：因為廣志爸爸喜歡。廣志穿的好像是上面有天狗臉的內褲。夫妻倆的品味真是相像哪。

12 繁體中譯漫畫版譯為「藍色的」。

Q 45 能否說明一下夫妻間的暗號？

所謂「夫妻間的暗號」指的是不透過對話，而用手勢來傳達，是只有美冴與廣志才知道的祕密暗號（據說有小孩的家庭，有不少都會使用這類的暗號）。

不過，廣志爸爸好像也教了小新，最近小新與美冴也開始使用「母子間的祕密手勢」。因此現在比較像是野原家的暗號。我們就來介紹幾種吧。

食指摸下巴——「今晚人家想要」的暗號。主要是美冴比給廣志看比較多。 ①54

食指摸眉毛——「想要什麼東西」的暗號（跟英語的「What」相同）。 ③30 ⑤35

手放在臉頰上——「為什麼」的暗號（跟英語的「Why」相同）。 ③30

128

手放在頭上——「對不起」的暗號。

雙手做出鴨嘴的形狀一開一闔——「你這個長舌公」的暗號。

超人力霸王發射宇宙物質光線時的手勢——「你說什麼？想打架嗎[13]？」的暗號。

·

豎起大拇指——「OK」的暗號。這個跟春日部書店所使用「書店同業公會阻撓手勢」的「了·解」相同。不過當小新使用這個手勢時，他指的是「奶·罩[14]」的意思。

A：雖然是廣志與美冴之間的祕密暗號，但最近小新也會用了。各位的爸媽說不定也會用類似的暗號喔。只要注意觀察的話……

⑤35　①24　①54

13　繁體中譯漫畫版譯為「什麼」。

14　繁體中譯漫畫版譯為「不OK」。原文是「不了解」的意思，音同「奶罩」。

第 9 章

風間的祕密

Q46 老是針鋒相對的風間與小新，兩人之間是什麼樣的關係呢？

風間跟小新一樣，都是就讀於動感幼稚園向日葵班的男生。

「首先要把這棵樹立起來。」風間說。

「首先要把這棵樹立起來。」小新也說。

「不要學我，是我先說的耶。」風間說。

「在這之前我早就在心裡面想好了。」小新又說。

這是幼稚園在準備聖誕節晚會時，兩人之間你來我往的對話。接著又說：「總之要把樹立起來。這裡就由我來當領導人。」「那我要當隊長。」兩人就像說相聲似的。

不過，說兩人是對手或許比較貼切。

「最討厭宣示權威的自大傢伙，不管三七二十一就挺身對抗。」

①
120

①
121

顯然這就是小新的想法，所以才會總是唱反調。

風間的全名是「風‧間徹」。

跟某個男演員的名字一模一樣，或許他的父母是期許他成為那麼帥氣的人吧。

可同名同姓的話，還是有點令人擔心啊。萬一演員風間徹傳出什麼醜聞，那風間可能一輩子都會被冠上「××徹」的名號。而且就算沒有醜聞，也還是會帶來壓力。無論怎麼說，隨意取個跟藝人相同的名字，對小孩子而言絕對不是什麼好事。

背負著父母親期待的風間，似乎是個「獨生子」。「唉──真是任性的人。獨生子就是這樣……」小新曾這樣對風間說過。

「你自己還不是獨生子！」風間也這麼反駁小新。這麼說來，妮妮、正男、阿呆到目前為止都還看不出有兄弟姊妹的樣子。《蠟筆小新》彷彿反映了現代這個「獨生子女時代」。

④88

⑦40

根據幼稚園的身體檢查結果，風間的身高是一○八‧七公分，體重是四十三‧五公斤。不，這實在太誇張了。

「怎麼可能！根據日本文部省的調查，平成二年的五歲兒童平均體重只有十九‧五公斤！」風間如此大喊。（不過他怎麼會知道這麼詳細的數據？）事實上，小新當時也坐在那個體重計上。而小新的體重有二十二‧八公斤，所以加減換算下來，風間應該是二十‧七七公斤。

小新還比他重兩公斤。

不過小新的身高是一○五‧九公分，比風間還矮三公分。也就是如我們所見的那樣，風間的體型要比小新來得瘦長。

A：很難說兩人是好朋友。小新對風間有種敵對心態，因為他最討厭宣示權威的傢伙了。

④
107

Q 47

風間跟小新尿尿的方式不同，是真的嗎？

是真的！幼稚園滑雪教學旅行時，當巴士開到休息站，有一個小新跟風間兩人在廁所裡並排尿尿的場景。

小新把褲子跟內褲拉下一半，但風間並沒有拉下褲子。雖然光看身後的畫面無法確認，但風間應該是拉下褲子拉鍊尿尿。

說起來，風間的做法應該是比較聰明的，但也不是說小新就比較低級。這兩種尿尿的方式會延續到長大之後。到底該脫下褲子尿尿，還是直接從內褲（或內褲上開的洞）掏出來尿尿，至今仍不時有爭論（主持人塔摩利先生在「笑笑也無妨」節目中也曾談過這個話題喔）。

A：小新是脫下褲子尿尿，風間則是把內褲撥開（或利用內褲上開的洞）來尿尿。

⑤
87

Q48 住在高級大廈的風間，家裡到底多有錢呢？

風間經常做出一些有錢人家的孩子才會出現的「愛現」行為。

例如幼稚園舉辦「挖貝殼日」的時候，風間帶來的就是號稱「高·

級不鏽鋼七用途耙子[15]（化學纖維加工）」的工具。

「哦，想看我的耙子嗎？這麼想看就給你看吧！」在巴士上，明

明沒有人這麼要求，風間還是自顧自地這麼說著。這時小新卻看著窗

外哼唱起來，「今天是快樂的挖貝日──嚕啦啦──」風間氣得大喊：

「不要無視我的存在──」小新還真是高招。

在三天兩夜的滑雪教學旅行時，風間仍是不改作風，「啊？想看

我的滑雪板嗎？可以啊。這是北歐小孩用的超高級品！『固定鐵』是

名牌的……」連吉永老師都一臉無奈地說：「又開始了！」

④
101

⑤
85

15 風間的「高級不鏽鋼七用途耙子」附有銼刀、湯匙、開瓶器、螺旋開酒器、掏耳勺、螺絲起子。

而小新則是拿出「毽球板和魚板」，用日常的東西來搞笑。儘管如此，居然特地從家裡帶來「毽球板和魚板」，小新對搞笑的執著還真是異於常人。

不過風間的「愛現」毛病，跟《櫻桃小丸子》裡的花輪（上下學有司機開著勞斯萊斯接送）相較之下，算是小巫見大巫了。那麼風間家裡到底多有錢呢？

風間住的是「高‧級大廈」，大廈外牆就是這麼寫的。不過，最近則介紹了大廈的正式名稱，叫「曼古斯大廈」——是有管理員駐守的那種華廈，禁止攜帶寵物進入。此外，電梯的指示燈有七個，應該是七層樓的建築，或是六層樓建築加上地下停車場。

「風間他家的玄關好大，門也好漂亮。」小新是這麼跟美冴報告的，應該就是像這樣的「高級大廈」吧。不過以埼玉縣春日部市的地點來看，房價應該也沒有那麼高。順帶一提，目前這附近的市值，一百平方公尺的華廈住宅約四千萬日幣左右。只要稍微努力一點，收入達平均值的上班族也買得起。

④
105

⑥
43

風間的爸爸從事什麼行業，目前為止還沒有提到。

不過母親已經登場好幾次，看來是個美麗的媽媽。但小新卻說：

「看妳的臉就是會穿鮮豔的內褲。」

「我媽媽穿普通的內褲，是清純的白色！」風間雖然哭著大喊，但看來小新的推理很正確，就連風間的媽媽也臉色發白。而這位風間媽媽的哥哥也登場過一回，是個「住在英國的優秀企業家」。

無論如何，風間家的有錢程度可能頂多像《哆啦Ａ夢》裡的小夫家那樣吧。就算說過「夏天會去輕井澤的別墅」，事實上別墅似乎也只是租的而已……

A：就算是高級大廈，畢竟位於春日部市，應該也不是上億豪宅。終究比不上花輪，頂多像小夫家一樣有錢罷了。

⑥
43

④
106

Q49 聽說只有風間戴手錶？

為了準備班際足球對抗賽，大家在空地練習時，小新遲到了。風間看著左手腕上的手錶說：「你比我們約好的時間晚了十分鐘才來！」風間好像會在週二去上英語補習班。那是瑪爾寇范先生所開的美語中心，之前小新曾去過一次，還留下了「Lemon tea 茶[16]」這樣的名言。說起來，讓一個五歲的小孩去上英語補習班，實在是典型注重教育的嚴格媽媽。不過這樣的媽媽，還是會每天在風間便便之後替他擦屁屁。有點悲慘的未來似乎正等待著風間⋯⋯

不過，現在只要幾百日幣就能買到手錶，所以也不能因此就說他是有錢人。此外，風間

⑤52

②53

A：曾經看風間戴過一次。另外，沒有任何小新戴手錶的場景。

⑤72

16　繁體中譯漫畫版譯為「檸檬茶」。「tea 茶」音近「teacher」，是小新聽同學喊 teacher 之後自創的稱呼。

 【蠟筆小新最終研究】

Q50 風間將來會成為什麼樣的大人呢？

風間在幼稚園裡算是很高調的小孩──跟小新算是不同意義上的高調。

例如，吉永老師問大家想要什麼聖誕禮物時，他回答：「我們家裡什麼東西都有，希望給我禮品券就好。」 ①119

或是「壓歲錢應該要存起來，像我就存進定期存款裡……」總是說這種一點都不可愛的話。或許他在家經常聽到父母聊這些關於錢的事情吧。

這點跟小新老是學爸爸說「妳去啦，美冴」或「這是妳的工作」一樣。雖然風間嘴裡說著「禮品券」、「定期存款」，但應該也不太了解字面上的意思就說了吧。看來在家裡的對話，野原家跟風間家的差異還是很大。 ③66

那麼，平常小夥伴們又是怎麼看待風間的呢？從幾則有趣的故事可以看出一些端倪。

有一次在玩「刑警遊戲」時，風間猜拳輸了，必須當犯人。

「就當偷內褲的犯人好了。」小新說。

「我死也不要！」「那當偷內褲的英俊帥哥好了。」「帥哥也好，有錢人也好，都免談！讓我當點其他的吧！想出一個可以符合我形象的犯人。」風間一說完，大家紛紛把想到的都說了出來。

「風間會犯下的罪，看來看去應該是騙婚吧。」妮妮這麼說。

「也許是銀行強盜。」正男說。

「色狼。」阿呆言簡意賅地做了評論。

大概是不想輸給大家毫不客氣的發言內容，小新說了「半邊屁搖擺舞者殺人事件」這個莫名其妙的答案。不過，小孩子的眼光是最準的，該反省的人果然還是風間吧。

⑥
101

幼稚園秋天的話劇表演要演「桃太郎」。在決定角色時，風間照慣例又獨斷獨行地說：「咦？桃太郎的角色跟我本人很像？好，我來演吧。」看來他無論做什麼事都認為自己有優先權。

此外，在公園玩捉迷藏時，風間當鬼，一下子就找到大家，卻無論如何都找不到小新。

「在找到他之前絕對不回家！不然的話我的自尊會⋯⋯」

最後天都黑了，風間卻還在公園裡。媽媽擔心地出來找他時，只見他哭著說：「哇嗚——可是——小新他——我的自尊——」這種奇怪的自尊還是快點拋開吧！

小新就是在給他這樣的機會啊。

還有，風間雖然公開宣稱「我不認為他是我朋友」，但他或許應該這麼想——「小新是要跟他做朋友」。

第9章　風間的祕密

A：如果會變成罪犯的話，應該「適合結婚詐欺、銀行強盜、色狼」──大家是這麼想的。

第 10 章

動感幼稚園的
祕密

Q 51

動感幼稚園大約有多少學生跟老師呢？

五歲的小新在動感幼稚園是讀「中班[17]」，有時候六歲的「大班」生會登場，對他們說：「吵死了！這裡一直都是我們在用的！」所以說不定也會有四歲幼兒讀的「小班」。

另外，小新讀的是「向日葵班」，松坂老師帶的班級「玫·瑰班」也是「中班」，視彼此為對手。

雖然沒有清楚描述各班到底有幾個人，但向日葵班的教室裡最多曾畫過十二個小朋友。

假設各學年有兩班，共六個班級，那就是十二乘六，園童數總共是七十二人。若是如此，那麼這間幼稚園的規模還不小呢。

17
繁體中譯漫畫版多譯為「向日葵小班」，此處則為「中班」。

②
111

④
103

③
88

如果每班各有一名老師（幼教師），那麼至少就有六名教職員。

目前已經確認的有吉永老師、松坂老師、園長夫婦、戴眼鏡的胖老師等幾位。

之前小新曾在上課中表示自己「肚子好痛」。

「肚子的哪裡呢？」吉永老師才問完，小新就突然把褲子跟內褲一起脫下來。

「肚臍下面的臀部附近……就像被麥可・泰森打到肚子，兩、三天一直痛得你坐立不安那樣……」照慣例，他就算身體不適也要拚命搞笑。經過吉永老師檢查之後，小新的肚子脹脹的。

「小新，最近有大便嗎？」

「這種事不要拿出來問個單身的男人……前天起就沒大了。」結果發現小新只是便祕。

當小新不想浣腸而拚命掙扎時，有兩位老師壓著他。其中一位是園長夫人，另一位則是戴眼鏡的胖胖女老師。不過她雖然在這一幕登

②
100

場，但後來再也沒出現過，連名字是什麼都還不知道。

最後，吉永老師手裡拿著浣腸劑，笑咪咪地說：「這對便祕最有效了。」

A：五歲孩童的中班、六歲孩童的大班（可能還有四歲孩童的小班），每個學年如果各有兩個班級，那麼就是個規模不小的幼稚園了。除了園長夫妻、吉永老師、松坂老師之外，還有一個不知道名字的戴眼鏡胖胖女老師（幼教師）。

Q 52 小新的班導師吉永老師，是個什麼樣的人呢？

向日葵班的班導師吉永老師，全名是「吉永綠」。之前她曾因盲腸炎住進「動感綜合醫院」，就是在那時才知道她的全名。

當時在病房裡的吉永媽媽曾經問園長：「我們家阿綠有沒有認真工作？」園長回答：「有的，她是非常熱心又溫柔的老師。」⑤113

園長說的沒錯，要當小新的導師，如果不是這樣的吉永老師恐怕做不來吧。

「老師今年幾歲了？」雖然小新這麼問過，不過吉永老師卻回答：「你管我幾歲！」似乎是二十五歲左右吧。

此外，關於節分日要撒豆子，「是撒豆子把家裡的惡鬼趕跑的日子……把身邊的不如意事情比喻成惡鬼。」吉永老師這樣說明之後，③67

園童們卻低聲討論著：「這麼說老師結不了婚也是因為鬼的關係囉？」

雖然說這句話的人是風間，不過吉永老師應該還是單身沒錯。

當時她好像有男朋友。吉永老師因盲腸炎住院時，來探病的小新

說她：「和男朋友吵架時脾氣暴躁，非常可怕。」

不過吉永老師的媽媽好像還不知道這件事，質問道：「她有男朋友嗎？咦？」

「討、討厭，沒有啦——才沒有！」吉永老師矢口否認。

「妳明明炫耀說他像石倉三郎的。」小新又說。

結果吉永老師就說溜嘴大喊：「是石田純一啦！」

此外，在幼稚園「玩黏土時間」時，小新用黏土做小雞雞。「我的雞雞和風間的雞雞和小男的雞雞……等一下給老師一個。」

「不用了。」吉永老師一口回絕。

「可是我現在要做的是老師男朋友的雞雞喲。」「他的才沒有那麼小！」如此激烈的發言還真不像是幼稚園老師會說的話。

看來吉永老師跟像石田純一的男朋友之間有著深入的交往。

③
83

⑤
114

②
111

150

吉永老師的辦公室抽屜裡放著男朋友的照片，被小新發現，還讓全班都知道了。

而且男朋友打電話來時，吉永老師對他說的那些話：「我愛你……再聯絡喔。嘻♪」透過園內的播音麥克風全都傳到外面去了。當然，替她拿著麥克風的就是小新。

③80

就像這樣，只要扯上小新，真相就會越曝光越多。

「我爸爸說，老師雖然不是大美人，卻長得很可愛。」小新曾經說過這種客套話。

③81

吉永老師確實就是這樣的女性。以後肯定也會跟男朋友相處得很好。

③84

Ａ：似乎有個像石田純一的男朋友。還說過男朋友的雞雞「才沒有那麼小」這種激烈的話。

Q 53 為什麼吉永老師跟松坂老師兩人的關係會這麼差呢？

松坂老師跟吉永老師之間的交情，是會互相叫罵「向日葵班的化妝差勁老師」、「玫瑰班的臉上抹油漆老師」這樣的關係。

說起來兩人的交情會變差，小新果然還是元凶。之前小新擅自打開辦公室裡松坂老師的抽屜，拿出裡面的男人照片。

應該加以阻止的吉永老師，卻湊上前說：「我看看。」就這樣跟著看起照片來。然後很不巧的，松坂老師就出現了。在這件事之後，吉永老師就失去了松坂老師的信任，只要向日葵班一有什麼事，就會被松坂老師稱作笨蛋。

例如幼稚園舉辦挖貝殼日，吉永老師在對小新說明時，松坂老師就過來挖苦他們：「呵・呵呵，連挖貝殼的意思都不知道，不愧是低能

⑤ 71

③ 80

④ 103

第10章　動感幼稚園的祕密

向日葵班的作風。來，玫瑰班的秀才兒們，我們到這裡優雅地尋找貝殼吧！」

在幼稚園的大掃除日時，當小新搞笑地用噴在玻璃上的清潔泡沫做「白白便便」，松坂老師就說：「不准看！不准學向日葵班的白痴模樣！」

「喂！請妳不要把全向日葵班的小朋友都當作白痴好不好？」吉永老師這麼說，其實也不難理解她的心情。會被當作笨蛋，原因全都出在小新個人身上。

可就算與小新無關，兩人的關係也始終不和睦。

幼稚園主辦的滑雪教學旅行，吉永老師俐落地滑了一段後，松坂老師就說：「哼！在小孩子面前耍什麼威風！」

「妳才是呢！穿這麼鮮豔的雪衣有什麼好現的！」

「在妳這種只配穿死人服的人看來，當然是這個樣子囉！」「妳說什麼？這個巫婆臉！」「妳煩不煩啊，飛機場臉！」兩人就這麼在眾人面前爭吵起來。

⑤
88

⑤
71

153　【蠟筆小新最終研究】

「好啦好啦好啦！」園長來勸架時，小新卻在一旁說明他們是「三角關係起衝突，流氓和情婦的……」兩人的關係也就越來越僵……

而「穿著鮮豔衣服的巫婆臉」松坂老師，最近甚至還揭露了她私生活中驚人的癖好。

在「動感社區體能訓練公園」裡，松坂老師單腳站在圓木樁上，雙手還拿著扇子搖擺著。她肩上揹著錄放音機，似乎正播放著什麼音樂。

而且松坂老師還說：「下個禮拜在茱莉亞娜埼玉分店有一場舞臺皇后競賽。」看來松坂老師竟是超短裙舞臺辣妹呢！

A：一切的元凶都是小新。最近松坂老師驚人的癖好也曝光了，未來的新發展會是……

⑦
16

Q 54 松坂老師的全名是什麼？聽說只有松坂老師的年紀會增長，是真的嗎？

在進行挖貝殼活動時，聽見松坂老師的挖苦，小新頂嘴說：「要找貝殼，還不如找結婚對象。」

「臭小鬼！你這個馬鈴薯怪頭！看我把你沉到東京灣！」被激怒的松坂老師大吼，這時畫面中的注解寫著「松．坂老師（二十四歲）無男友的人生二十四年」。吉永老師則握著小新的手感激涕零，喜悅之情不言而喻。

話說回來，舞臺上的吸睛辣妹松坂老師，卻從未有過戀愛經驗，這是怎麼一回事？

④
103

最近松坂老師好像去相親了。這時我們知道她的全名是「松坂梅」。交不到男朋友的原因之一，或許跟這個名字有關係。說起來，現在居然還有人把自家女兒取「梅」這樣老派的名字，到底是什麼樣的父母啊。莫非她的老家是做植物方面的生意？還是經營蒲燒鰻店，兄弟姊妹當中還有人叫做「松[18]」跟「竹」的……

在相親地點，松坂老師一見到相親對象就立刻下定這樣的決心：「外型合格！職位一流！好，我一定要逮住這男人的心！然後讓沒有男友的人生畫下休止符！」

對方似乎也對松坂老師一見鍾情，還對她說：「我愛上妳了，請妳以結婚為考慮，和我……」看來松坂老師應該是個大美人沒錯。還是說，她那足以登上舞臺表現的化妝技術十分高超呢？

可惜她運氣不好，野原一家居然也來到他們相親的地點——「超高級餐廳法蘭西絲娃磨烈兄」。他們是中了「商店街的獎品——晚餐招待券」，而小新點的菜是「海苔便當，要加味噌湯喔」。廣志爸爸

18 上等的蒲燒鰻飯依分量、鰻魚產地等，分為「松、竹、梅」三種等級。

⑥82

改成「全（犬）餐」，小新則說：「我要吃人的飯，不要狗的⋯⋯」松坂老師好像聽到小新的聲音就會非常焦躁。

於是不出所料，相親徹底毀了，但並不是因為小新直接做出什麼壞事。「這下慘了！要是給他們發現，傳到幼稚園裡的話⋯⋯」全都是松坂老師基於這個想法做出多餘的反應，最後才導致的結果。更何況，兩人明明對彼此有好感，就這麼錯過了大好機會。

說起來松坂老師現在雖然是「二十四歲」，可是在第④集第92頁卻是寫她「二十三歲」喔。然後在第④集第103頁開始又變成「二十四歲」。也就是說在這段時間內，松本老師過了生日，增長一歲。

那麼⋯⋯小新以五歲兒童的身分登場，到現在仍是五歲。其他人的歲數似乎也沒有增加。只有松坂老師會變老，這在《蠟筆小新》的世界裡算是個特例。到底是怎麼回事呢？

如果接下來仍只有松坂老師會變老，那實在是很慘啊。交不到男朋友、年紀越來越大，再這樣下去，松坂老師真的就欲哭無淚了……

A：全名是「松坂梅」。原本好像才二十三歲，現在不知為何已經二十四歲了。

Q 55

長相凶惡且總像在生氣的園長先生，小新是怎麼看待他的呢？

動感幼稚園的園長先生，都盡可能地不在園童面前出現。可是，這天吉永老師有事會晚點到，只好由園長先生代替她到向日葵班的教室。小新看一眼就說他是「黑道炒地皮的」，嚇得風間跟妮妮等小朋友們爭相逃竄。

「哇──請不要把我賣到泰國浴去服務客人──」連吉永老師也發出尖叫。

此外，小新踢壞違規停在公園內的賓士車時，車裡的流氓也是看到園長先生的臉就逃之夭夭了。園長先生的長相就是如此凶惡。

「大家因為不了解老師，所以好像都誤解我的樣子。有什麼關於我的問題儘管問好了。」園長先生努力地想改變大家的印象。

① 110

① 112

於是小新連番咄咄逼人地提問：「網走的夜晚是不是很冷？」「幫內小弟龍二今年內好像可以出獄吧，幫主？」「背上有刺什麼圖案？」

（後來吉永老師也稱他為「組‧長先生」。）

而園長的太太也是動感幼稚園的老師，被小新說：「那就是『押寨夫人』囉？」不過園長夫人是個很可愛的女性，他們夫妻倆簡直就是美女與野獸的組合。

園長夫婦將動感幼稚園的一部分作為住家，他們就住在裡面。

有一次，園長在屋內客廳嘆著氣說：「我也許選錯了路……自從做了這個工作後，還沒有一次被小孩喜歡過的。」於是他的太太安慰他說：「不是這樣的，重要的是你要有一顆愛孩子的心。這樣一來小孩子應該能體會你的慈愛，就沒有人會再把你當流氓看待了。」

「大尖組組長，納命來！」這時手裡拿著玩具機關槍的孩子們闖入。帶頭的就是小新。

只見園長先生流著淚說：「我果然還是不行──」但其實他也不需要這麼悲觀，畢竟那是小新表現親暱的方式。

有一篇故事就能證明這點。

大班的壞孩子們占據了幼稚園內的大象溜滑梯，妮妮要求小新：

「你狠狠地對他們發脾氣啦！」而小新雖然裝傻搞笑，但仍是槓上了大班生，結果大班生不爽地說：「雖然聽不太懂，可是很臭屁的樣子。」

來決鬥！」

接著大班生又說：「我們有兩個人，所以你要再去帶一個同伴過來才可以！」於是小新就帶了園長先生來。

「園長先生不行！」「可是他是我的同伴呀��⋯⋯」小新說。

雖然園長先生感嘆「還沒有一次被小孩喜歡過」，可是對小新而言，和他已經算是非常「親近」了。而且只要有小新站在他這邊，這個幼稚園內也就沒什麼好怕的了。

A：小新覺得他是同伴。小新叫他「組長先生」是出於信賴之情。

③
89

Q 56 動感幼稚園也有園歌嗎？

動感幼稚園確實是有「園歌」的。可是出現園歌的那則故事，跟幼稚園一點關係都沒有。某個週日，忽然下起雨來。住在雙葉公寓一樓的女孩似乎是女大學生，她想檢視晾在外面的衣服而拉開了窗簾。

只見小新坐在欄杆旁「跟雨玩捉迷藏」。

接著小新就在這裡高聲唱起了「園歌」。歌詞如下：

「今日好天氣，晴空高高掛，照耀好寶寶，金光閃閃亮晶晶，動感幼稚園，大家的樂園。」

跑到陌生人的公寓裡，坐在窗戶欄杆旁，還唱起「園歌」，而且下雨天唱什麼「今日好天氣」，還真是小新的作風呢。

A：小新有在雙葉公寓裡唱過喔。

①
68

162

Q 57

聽說動感幼稚園有好幾輛校車？

動感幼稚園是個經常舉辦許多活動的幼稚園。聖誕節晚會（園長
先生扮聖誕老人）、兩次馬拉松大賽、一般的遠足、親子曳網大會、
搗麻糬大會（小新用木槌打破玻璃）、運動會、挖貝殼日、住校保育
日、秋季表演大會、麵包工廠校外教學、班際足球對抗賽、三天兩夜
滑雪教學旅行等等，總覺得一年到頭都在辦活動。

此外，動感幼稚園內有自己的游泳池，園長先生曾為了準備開放
游泳池而去打掃。中庭裡有個規模不小的雞籠，還放著踢足球用的球
門。硬體設備相當完整。

而各位讀者也都知道，他們有專用娃娃車接送學童。但關於這輛
娃娃車，我們有必要來研究一下。假設我們先前的計算沒錯，園童總

① 121
② 88・③ 76・②95
② 116・② 119・③ 70
④ 101・④ 113・⑤7
⑤ 45・⑤ 53・⑤ 85
④ 98
⑦ 39・⑤ 62

人數有七十二人，如果接送時間沒有錯開，那麼一輛娃娃車根本就不夠。抱持著這樣的想法來重新審視娃娃車之後，發現似乎有好幾輛外型不同的車子。一輛是外型非常普通的校車巴士，另一輛是駕駛座上方的車頂有耳朵，前方則有眼睛的彩繪，也就是貓咪巴士（也有可能是老虎巴士）。最近幾乎都是使用這輛貓咪巴士，說不定是換了一輛新車。

③
95

⑤
85

不過似乎也有比較大·型的巴士。親子曳網大會時曾經使用過，車身還寫著「動感幼稚園」，證明它並不是租來的巴士。這輛巴士的車門在駕駛座旁，接送用娃娃車的車門則在車身中央，至於車子大小更是有明顯的差異。莫非動感幼稚園是個很龐大的組織，就像連鎖店一樣，到處都有同名的幼稚園，其中位於春日部市的幼稚園則是交給園長夫妻共同經營？或許這也是其中一個可能性。

②
116

A：有兩輛接送用的娃娃車，其他似乎還有大型巴士。動感幼稚園的背後可能有龐大的幼稚園經營集團……

第 10 章　動感幼稚園的祕密

【蠟筆小新最終研究】

「動感幼稚園」專業問題集（答案在下一頁）

Q1 說到吉永老師，她的註冊商標是什麼？

Q2 吉永老師在小學時代似乎有個強項，當時她被稱作什麼？

Q3 松坂老師誇口說：「中學時代我還在滑雪比賽中得過名次！」那麼是什麼項目，又得到什麼名次呢？

Q4 為了準備明天的聖誕節晚會，當老師說：「大家把想要的禮物告訴老師，我會把它們轉交聖誕老公公的。」小新想要的禮物是什麼？

Q5 在幼稚園的供餐日，小新打翻桶子後把料理攪拌混在一起，這時還給它們取了什麼樣的料理名稱？

166

Q6 秋季表演大會時，小新扮演什麼角色？

Q7 搗麻糬大會那天，雖然老師教小新「首先把手沾水」，可是他沾完水後又摸了什麼，還想再去碰麻糬？

Q8 娃娃車大約在早上幾點到小新家去接他？

Q9 吉永老師只有一次幫小新取了綽號，她是怎麼說的？（提示是小新的眉毛）

Q10 馬拉松大賽那天，小新跑到一半順路去了動感藥局，請問他在這裡吃的藥是什麼？

「專業問題集的答案」

答1 頭髮上總是綁著蝴蝶結。只有因盲腸炎住院時沒綁。而且我們知道她的頭髮應該很長，但當時也是用橡皮筋綁起來的。問題是如果她解開橡皮筋，我們可能就分不出她跟其他女性角色之間的差別了，這似乎也是部分書迷曾討論過的疑慮。

⑤
89

答2 小學時代似乎非常擅長「踢罐子」，還說過：「小·學時代人家都稱我『踢罐公主吉永』呢！」而且就算罐子已經踢得歪七扭八了也不停止，下令說：「小新，再去要一個罐子來！」看來踢罐子讓吉永老師燃起了相當大的熱情。

⑤
118

答3 滑雪初級組的倒數第二名，也就是說松坂老師幾乎不會滑雪。倒是吉永老師很擅長滑雪喔。

答4「剛洗完澡的岡本夏生」。老師回答不可能時，小新又說：「有洗澡前的岡本夏生，那再好不過了。」結果老師決定給他竹蜻蜓。可其他園童都是要求像超級任天堂、超合金機器人、遙控汽車等價位較高的禮物，僅得到竹蜻蜓只能說是自作自受。

①119

答5法國口味的水果濃湯拌飯（牛奶調味烘焙）。做法是把灑在地上的濃湯跟水果甜豆用畚箕撈起來，在水龍頭下沖洗後，再加入牛奶。似乎還頗受好評。

②94

答6鬼島的樹木角色。一開始演「河裡漂過來的桃子」（也可能是主角桃太郎），結果被降級演「狗」，最後則演了劇本上沒有的「樹木」。即使如此，小新也毫不受挫，還在家裡做演出練習。此外，後來桃太郎的角色如風間所願地由他演出。

⑤9

答7‧抓過雞雞之後想要去摸麻糬。這跟小狗在電線桿下撒尿占地盤的行為很相似。可能是想表達「這是我的麻糬」這樣的意思吧。②120

答8‧大概是八點半左右。美冴曾經指著顯示八點二十五分的時鐘，催促小新「快點」。由此看來，動感幼稚園開始上課的時間應該是九點左右吧。①14

答9‧海苔眉毛。那是吉永老師熱血地玩踢罐子時的事，她說：「呵呵呵，剩下的只有那個海苔眉毛的小子了！」吉永老師會用綽號來稱呼小朋友實在非常難得。⑤118

答10‧兒童營養補給液。在馬拉松大賽途中進入店家吃吃喝喝是小新的固定模式。而且不出所料，沒有付錢又引發了小小騷動。③78

第 11 章

小新的朋友們

Q 58 妮妮是個什麼樣的小女生呢？

妮妮的全名是櫻田妮妮，跟小新一樣是動感幼稚園向日葵班的園童，經常跟小新一起玩，是很可愛的小女生。

她有一對人稱「溫婉可人」的媽媽與鄰居誇讚「又酷又有男人味」的爸爸（雖然兩人好像都另有不為人知的一面）。

妮妮喜歡的東西是疤鄙娃娃，喜歡的壽司是納豆卷跟蛋皮壽司。

另外，妮妮好像常穿有小白兔圖案的內褲。

當小新掀起埼玉紅蠍隊「短指甲龍子」的裙子時，說：「哦喔，穿小兔兔的三角褲，和妮妮一樣。」雖然我們沒有看過小新掀妮妮裙子的場景，不過他似乎是觀察入微。

至於妮妮到底是什麼樣的女生，真要舉例的話，或許比較像女演員相原勇小姐吧。

②31
③23
④6
⑤42
④120

第11章　小新的朋友們

有一次，正男把錢（一千七百日圓的硬幣）帶來幼稚園的教室。小新發現之後提議「玩相撲」，推倒了正男。於是零錢全掉在教室的地板上。在小新推倒他幾次之後，就是妮妮出來制止小新並斥責他：

「你在幹什麼啦！」

接著妮妮請大家幫忙撿錢，把錢交還給正男時說：「給你，不要哭了。」然後妮妮又提醒正男：「規定不可以帶錢到幼稚園來的喔。」

另外還有一則故事。

大班的園童占領了溜滑梯。

「小新，你狠狠地對他們發脾氣啦！」妮妮開口要求。

「為什麼要我發脾氣？」「這種時候男孩子本來就應該保護柔弱的女孩子，小新是男孩子吧！」

「要怎麼樣發脾氣才可以？」「跟他們說『不可以光是你們在玩溜滑梯』就行了。」妮妮小聲地對小新面授機宜。

③
89

③
66

看來妮妮一定是個能體貼其他人的溫柔女孩。

不過，如果經常使用「不可以××喔」這種像大姊姊般的說話語氣，似乎會引起其他女生的反感。

那位相原勇小姐似乎就是如此，在最近的問卷調查中，女性討厭的女藝人第一名就是她（不過在男性喜歡的女藝人中似乎也名列前茅）。

未來妮妮說不定就會成為那樣的女性。

說起來，之前小白被棄養在路旁（現在是小新家的狗），大家在爭執誰要養牠時，妮妮就說她家已經有七隻貓了，所以不能養。可是我們卻看不出妮妮家有養貓的跡象，真是奇怪。

Ａ：大概是像女藝人相原勇那樣的女孩吧（完全沒有貶意）。

①
59

Q 59

為什麼妮妮的媽媽老是隨身帶著小白兔玩偶呢？

原因就出在小新身上。不過話說回來，妮妮的媽媽似乎也有什麼隱情……

雖然她在人前向來是「溫婉可人的妮妮媽媽」，但似乎都是演出來的。「誰管你擦不擦屁股！快把門給我關上，你欠打嗎？」她曾對小新說過這種跟外表極不相稱的粗魯言詞。

但那是因為小新擅自跑進妮妮家，在妮妮媽媽上廁所時打開廁所門，「阿姨，妳在大便嗎？小新今天大了好大一坨喲。我每次都沒有把屁股擦乾淨，所以內褲上……」而且小新還說了一堆話才會讓她如此生氣。

②
31

妮妮家中辦女兒節宴會時，小新撞壞了妮妮媽媽構思三天、製作十五小時的手工蛋糕，還用高級名牌手帕來擦尿液，最後搞得料理燒焦，終於讓妮妮媽媽理智斷線，像怪獸一樣暴走，把為了妮妮用心準備的豪華擺設（名師手工製作的八層擺設）給砸壞了。②54

自從發生了這些事之後，妮妮的媽媽似乎就開始使用小白兔玩偶了。⑤43

當小新惹火她時，她就會對著玩偶的肚子飽以老拳好洩憤。而最近妮妮的媽媽就算是外出，也會把玩偶放在包包裡帶出門。她在動感烤肉店的化妝室裡對著布偶又捶又打，還被店內的員工看到⑥117

（當然原因又是碰巧跟他們同桌的小新）。

另外，妮妮的爸爸也是「鄰居誇讚又酷又有男人味」，但在賞花的地方當小新喊著：「叔叔，牙刷、牙刷。」並把毛毛蟲拿給他看時，他慘叫著：「呀——毛毛蟲！好可怕好可怕！」然後落荒而逃。③23

看起來這對夫妻似乎有許多難以對人啟齒的過去。

還有另一則故事是這樣的——

有一次小新要在朝日電視臺的「和媽媽一起來開心碰波波丁體操」節目裡表演。而在現場直播時，小新把體操大哥哥的褲子連同內褲一起拉了下來。

正好在看這個節目的妮妮媽媽居然抓住電視大吼：「喔·哦哦哦哇靠靠看到了！」也不管妮妮就在她身邊看著……

說起來妮妮跟小兔子還真是有緣。妮妮穿的是小白兔內褲，也把繡著小白兔圖案的抹布帶去幼稚園。該不會妮妮的媽媽曾是穿著兔女郎服裝的女公關吧？

⑤112

A：妮妮的媽媽火大時會發洩在小白兔玩偶身上，但她的過去似乎隱藏著什麼祕密。

⑤70

【蠟筆小新最終研究】

Q60 正男是個什麼樣的小男生呢？

正男的小名是「小男」，他也是動感幼稚園向日葵班的園童，是個頭型像像栗子的男孩。

在幼稚園準備聖誕節晚會時，小新跟風間吵起架來，老師追問原因，風間就指著小新說：「可是是他不好呀。」小新這時卻指著正男說：「這個小孩人很好。」

事實上，正男的個性應該非常好喔。

會拿著玩具機關槍跑到園長家裡喊：「大尖組組長，納命來！」也是被小新強迫參加的，之後正男還哭著說：「我就說不要的嘛——」

只要小新開口，好好先生正男就無法拒絕。

像這樣有點懦弱的正男，在馬拉松大賽開跑前，也曾撫著胸口臉色發白地說：「啊——心情好緊張。」然後跑步時只看得到小新的背

① 121

② 88

影，就這樣糊里糊塗地被小新帶錯了方向。

等正男發現時，就勸小新說：「我們跑錯跑道了，折回去吧？」

看樣子是很有常識的小朋友（雖然是因為小新太沒常識了）。

此外，正男似乎把小新當成「大哥」在仰賴，有·不良小學生集團欺負他時，就拜託小新跟他一起回家。結果那天雖然靠著小新的機智教訓了不良小學生一頓，但之後正男卻被欺負得更慘。

問題是，動感幼稚園應該有娃娃車接送，但卻像前面提到的故事那樣，會發生園童們走路回家的情況，而且也沒有家長來接。難道當時是娃娃車壞掉了嗎？這真是個謎。

跟小新一起走回家時，小新對他說：「你家和我家不同路，你要繞一大圈。」這表示小新跟正男家的距離並不近。

可是某個積雪的早晨，穿著睡衣的小新把雪當作緩衝墊，輕快地學著青蛙跳玩耍，不知不覺就跳進了正男家的院子裡。

這時美冴媽媽也跟著進去，「啊！不好意思，打擾了。」簡單地

③
107

②
101

跟正男和正男的媽媽打了招呼。

從這篇故事看來，小新家跟正男家應該離得很近。所以他們兩家到底是住得遠還是近呢？這也是個謎。

順帶一提，正男最喜歡的東西是「奶油烤飯」（回答國會議員△川氏時的答案）。

A：脾氣很好的小男生，把小新當作帶頭大哥一樣依賴著。雖然有懦弱的一面，但是個有普通常識的孩子。

④
6

Q 61 阿呆是個什麼樣的小男生呢？還有，阿呆的本名是什麼啊？

阿呆也是動感幼稚園向日葵班的園童，是個有些高壯的小男孩。

教室內的個人置物櫃上，只寫了「阿呆」這個稱呼。而其他的櫃子都有好好寫上風間徹、櫻田妮妮、野原新之助等人的全名。這是怎麼一回事呢？

⑤72

或許有不少人認為他經常發呆，所以才叫做阿呆，但這個想法恐怕是錯的。因為吉永老師也是叫他「阿呆」，實在很難想像老師會用綽號來喊學生。或許阿呆的名字裡真的有「坊」或「房」這些字[20]。

此外，阿呆也不是在發呆，只是不喜歡貿然採取行動，個性比較沉穩，不會因為小事就有所動作。他似乎就是這樣的小孩。

⑤118

[20] 日文的「坊」、「房」這兩個字與「呆」的發音相同。

跟玫瑰班的足球對抗賽，阿呆當守門員，但以阿呆這種個性真的適合嗎？畢竟他讓對手踢進了好幾球。其中還有一球是小新踢的自殺式射門（所謂自殺式射門，就是把球踢進隊友防守的自家球門裡）。

⑤
62

另外，跟妮妮、小新、正男玩扮家家酒時，阿呆自己說：「我當養的小狗好了。」然後就專心認真地扮狗，而且還不是到處亂跑的小狗，而是像澀谷的忠犬八公像一樣，靜靜地坐著不動。

接著他們去動感建設的樣品屋展示場繼續玩扮家家酒，這次阿呆則是「演布偶的角色」，同樣也是一動也不動，一直以相同的姿勢坐著。阿呆所散發出來的氣息，就有如禪定中的修行僧一般。

要說他只是個性懶散不想動，又完全不是這麼回事。幼稚園打掃·雞籠時，他也認分地獨自做完了。這讓人覺得他長大後肯定會很有出息。

⑥
119

這樣的阿呆總是跟正男、小新三人玩在一起，是很相親相愛的三人組（馬拉松大賽跑錯路線時，阿呆同樣也跟著）。

⑦
41

不過遊戲的主導權似乎總是由小新掌控，所以他們會玩「無尾熊‧遊戲」（像無尾熊一樣抱著樹幹的遊戲）以及「屍體遊戲」（趴在地上裝屍體的遊戲，有時身上會堆滿雪）。

而每次抗議的總是正男，看起來這類遊戲非常對阿呆的胃口，他似乎挺樂在其中的。

此外，阿呆的鼻子似乎總是流著鼻涕，也有一種說法認為那不是鼻涕，而是鼻子本身。

③
91

⑤
95

A：跟正男、小新是相親相愛的三人組。阿呆從來不會為小事而輕舉妄動，有著大人物的風範。

Q 62

玫瑰班裡有些什麼樣的小朋友呢？

玫瑰班是松坂老師帶的班級，可能因為吉永老師跟松坂老師關係交惡，所以小朋友們之間也存在著敵對心態。

玫瑰班的園童裡，目前知道名字的有兩位，其中之一是叫河村的小朋友。

小新跟河村各自帶狗狗散步時，在路上碰到了面。雖然小新「呀～」地打了聲招呼，卻接著問：「你是誰？」看來是忘了人家的名字。「本公子是幼稚園的玫瑰班中，人稱『獵豹』的河村小爺！」

看起來是個小霸王的河村，之所以會有獵豹這個綽號，跟歌手水前寺清子[21] 應該無關（那當然），似乎是因為他穿著獵豹花紋的衣服（也可能是他像獵豹一樣跑得很快）。

他還養了一條名叫傑克森的大型犬，表演才藝時完全輸給小新養

⑤
26

21 「獵豹」與水前寺清子的暱稱「チーター」發音相同。

184

的小白。而他媽媽叫他「康雄」，所以他的全名就是「河村康雄」。

另一位則是班際足球對抗賽時，負責擔任玫瑰班守門員的若林小朋友。

他號稱是銅牆鐵壁的天才守門員（據松坂老師所說），結果小新反問：「銅牆鐵屁？」

而事實上若林也十分稱職，能用拳頭把從旁飛來的球打掉，擋下了射門，展現出不輸職業水準的漂亮技巧。

不過，這位若林小朋友戴了一頂有點奇怪的帽子，不曉得各位有沒有發現呢？

他的帽子上有著這樣的文字──「味だす[22]」（完全不懂是什麼梗的讀者，去運動用品店看看就懂了喔）。

A：有綽號為「獵豹」的河村康雄小朋友，以及戴著「嚐出味道」帽子的若林小朋友。

22
意思是「嚐出味道」，日文發音與運動品牌「愛迪達」相近。

⑤
61

Q 63 小新家的小白是什麼樣的小狗呢？

小白是隻純白色的狗，毛有點長，可能是雜種犬。

牠被裝在箱子裡扔在路邊，小新把牠撿回家養（用繩子綁住箱子後，騎三輪車拖回去）。箱子上還寫著「我是公的，請好好待我」，所以是一隻公狗。

後來小白在家裡大便，還把媽媽超愛的高級洋裝咬得破破爛爛，一陣忙亂之後，最後小新和媽媽約定「牠的一切事情會自己負責」，才被准許飼養。

但過沒多久，媽媽就說小新：「最近你好像都沒有照顧小白喔，怎麼搞的？」「小白？是爸爸的名字嗎？」小新居然連狗的名字都忘了。之後小新好像也是偶爾想到才會帶小白散步或是餵牠。其實不管哪個家庭都一樣，寵物最後都會成為媽媽的負擔。

① 104

① 58

186

尤其是一旦把餵食的工作交給小新，那就糟了。

小新會把做牛排用的整塊牛肉（媽媽趁爸爸發薪日特地買來慶祝用）餵牠，也會用超高級有田燒的盤子裝上一座小山那般高的飯，再放上梅子與小黃瓜碎塊、烤海苔，連筷子都附上了。完全就是胡來。① 66

不過，小新不知道什麼時候教會了小白才藝表演，而且還是很有特色的才藝，如果錄下來寄給電視臺，肯定會大受歡迎。② 41

例如說「握尾巴」，小白就會像伸手一樣，把尾巴放在主人的手上。說「睡覺」，小白就會側躺下來裝睡。

甚至說「抓雞雞」，小白就會以側躺的姿勢，學小新那樣抓小雞雞。⑤ 26

然後終極才藝就是「棉花糖」。小白可以像狐狸那樣縮成一團，看起來就像棉花糖。這一連串的才藝表演，漂亮地擊敗了河村家的傑克森。

小白似乎也不常吠叫，是隻很乖巧的小狗。

院子裡的狗屋旁有個小木樁，之前小白是用狗鍊拴在木樁上。但後來已經不用拴著牠了，可能也是因為牠那乖巧的個性吧。能夠在院子裡自由跑動的小白，似乎也沒有特別搗蛋搞破壞。 ②39

說起來，小新家除了小白之外，似乎還有其他寵物。 ⑤24

某個寒冷的冬日，美冴窩在暖爐桌旁，結果小白從桌下冒出來，接著小新也探出頭來，最後把暖爐桌的被子掀開，裡面竟還藏著金魚缸、一隻烏龜、兩隻貓。小貓應該是野貓，但烏龜跟金魚似乎是小新家養的。 ③114

A：小白是隻公狗，個性很乖巧喔。很擅長「握尾巴」、「抓雞」、「棉花糖」等才藝表演。

Q64 能否多介紹一下埼玉紅蠍隊？

至今為止只登場過兩次，是由三名女高中生所組成的不良團體。

「短指甲龍子」雖然眼尾有點上揚，不過是個美人胚子，姓桶川。

「雞眼阿銀」不知為何總是戴著口罩，而且口罩上還畫了大大的叉。

莫非她是裂嘴女（這個梗好像有點老）……

「青春痘瑪麗」是個胖胖的女生，人如其名，臉上長了很多痘痘。

埼玉紅蠍隊自稱：「我們是不良少女！」但當小新問她們是不是「搞笑藝人」時，她們很配合地唱起歌來，「咱姊妹是快樂的七嘴八舌姑娘。」還跟小新你來我往地玩了起來，「動感光波！嗶嗶嗶嗶……」「紅蠍熱線！叭叭叭叭……」似乎也有滑稽搞笑的一面，看來並不是本性不良的孩子。

④
119

或許她們只是對「不良」懷有憧憬的一般女高中生而已。

不過，她們好像已經是高三生了。

都已經高中三年級了，還對「不良」懷有憧憬，總覺得有點太晚。

一般到了高中三之後就會遠離不良，這是固定的模式。

「短指甲龍子」桶川同學雖然是當中的大姊頭，但我們在介紹妮的那篇有提過，她也穿小兔兔三角褲（照慣例，小新毫無預警地就掀開了她的裙子）。

不管怎麼說，穿著小兔兔三角褲一點都不像不良少女幫派的大姊頭。

「她們果然是搞笑藝人。」小新下了這樣的結論。

「我們才不是搞笑耍寶藝人！本姑娘們是不良太妹埼玉紅蠍隊，你記好了！」大姊頭雖然氣勢十足，但兩個跟班心裡都想著：「記不住最好……好想改名！」似乎很不滿意這個隊名。

可能是察覺到這種氛圍，小新就胡亂戲稱她們是「旗魚紅蝦隊」或「埼玉紅鮭隊」。

某天早上，小新在家門前等幼稚園的娃娃車，剛好有個美麗的女高中生經過，小新就飄飄然地跟在後面。

他來到了「動感女子高中」，埼玉紅蠍隊的女孩們也在那裡。看來這間女子高中應該離小新家很近吧。

事實上，春日部市確實有一間學校名叫「春日部女子高校」，就位於春日部站東口步行約十五分鐘的地方。所以，說不定小新家也是在春日部站東口那一帶。

Ａ：就讀動感女子高中的不良少女三人組。是說都已經高三了還在混不良，現在已經不流行了喔。

⑦
86

第12章

動感集團之謎

Q65 能否說說關於動感百貨公司的情報？

小新跟爸爸、媽媽經常一起去的百貨商場就是「動感百貨公司」。

野原家中元節或歲末要買的禮品，也都是從這間百貨宅配到家。另外，

小新威脅媽媽不買三輪車就掀裙子的地方也是在這裡。

還有個故事千萬別忘了，就是小新曾參加過這間百貨舉辦的「暑·

假的回憶繪圖比賽」，並且獲得最優秀獎（春日部站東口有間規模不

小、名為羅賓森的百貨商場，可作為參考對照）。

這間動感百貨公司有時候是八·層樓建築，有時候是七·層（都是以

電梯上的指示燈作為參考）。是同一棟建築物有兩種設計，還是兩間

位於不同地點的動感百貨呢？

① 36
⑤ 48

④ 41

① 40

③ 7

此外，我們已經知道好幾名員工的名字了。例如——

「越谷順子」是三樓「迷失小孩認領中心」的服務員工，根據小新聞出來的結果，胸圍是八十二公分。而且小新還強人所難地要求她提供「完全沒有添加化學色素的糖果」。

④22

「川村初子」，是一位經驗老到的女性服飾店店員，號稱「蜘蛛女初子」。「哪會呀，太太您身材這麼苗條……像太太您這麼年輕，這件再適合不過了。」非常擅長這樣的恭維話。此外，她的年齡是四十九歲。

⑤16

「杉·戶理佳」是資深電梯小姐，但是當電梯故障被關在裡面時，卻哭著說：「好可怕呀！——好窄啊！我好想回青森啊——」說不定是因為她患了幽閉恐懼症。

⑤49

當時剛好也在場的小新露出半邊屁屁開始跳舞，給了她勇氣。另外，杉戶小姐來自青森縣，另一位電梯小姐則來自櫪木縣[23]。

A：野原家經常光顧的百貨公司。媽媽常常去買東西的動感超市承德分店和動感超級市場，商標也跟這家百貨相似，可能是關係企業。

Q66 還有哪些店家名稱也冠上了「動感」二字呢？

小新家經常去的店（或是醫院、公司等等），名稱幾乎都是「動感××」。就連動感幼稚園跟動感女子高中也一樣，或許這些都是隸屬於大型的動感集團。

至於目前為止有哪些曾經登場呢？

「動感漢堡」，算是大型連鎖漢堡店，還有小丑唱歌宣傳的電視廣告，小新家附近好像就有一間。①23

「動感烤肉」，妮妮的媽媽就是在這間店的化妝室裡抓狂，痛毆小白兔玩偶。櫻田家點了家庭烤肉餐中最高級的烤肉全餐，美冴媽媽則點了普通的烤肉套餐。⑥116

「天旋地轉動感火車壽司」，設有可以停放很多車子的大型停車⑤79

場，似乎位於靠郊外的地方。而這間店裡，每盤最高價好像就是三百日圓喔。

「動感動物園」，一家人打算在黃金週假期一起去，但因為人潮太多而無法入園。要從小新家前往的話要搭電車，在「動感動物園前站」下車。

「動感綜合醫院」，最上川惠子腳骨折時住在21號病房，吉永老師盲腸炎時住在42號病房，兩位都曾住過院。此外，最近小新因為食物中毒而被救護車送去的醫院，也是這間動感綜合醫院。根據小新搭訕來的情報，兒童病房的美麗護士小姐名叫阿·惠（二十歲）。

「動感接骨院」，美冴媽媽閃到腰時就是來這裡治療。只不過，連透明小褲褲也被醫生看光了。

「動感婦產科」，懷孕應該是媽媽想太多了。

「動感旅館」，在群馬縣的伊香保溫泉，是家族旅行時去的。似乎也有混浴的浴場，小新就在那個浴場跟身上有龍刺青的黑道組長交了朋友。組長是因為外遇被老婆發現，才會躲到這個溫泉來。

A：似乎可以組成龐大的「動感集團」。

小新家並不遠。

員△川氏來此視察慰問，而小新當時也在這裡，看來這間老人之家離

「動感老人之家」，傳聞收了沒添良公司五億日圓賄款的國會議 ④5

「動感建設」，小新家附近就有這間公司的樣品屋展示場，小朋 ⑥120

友們還跑進去玩扮家家酒。這個展示場裡有位「如熊熊火焰的售屋小

姐」住宅成代（三十八歲，單身），負責介紹房子。

「動感商事」，那位黑道組長就是這間公司的社長。賞花時把位 ⑥62

置分給小新一家人，而且對「小新教練」非常好。這間動感商事好像

是做小麥粉生意的正經公司，但員工（年輕小弟）的背上還是有櫻吹

雪的刺青。說不定只有這間公司不在動感集團旗下。

Q 67 好像還有雙葉集團？

廣志爸爸任職的公司是「雙‧葉‧商‧事」。

另外，美冴媽媽用生日當提款卡密碼的那間銀行則是「雙‧葉‧銀‧行」。其他還有雙葉公寓（小新大唱園歌的那棟）、雙葉藥局[24]（小新在這裡買了兒童營養補給液）、雙葉游泳俱樂部[25]（媽媽帶小新去學游泳）等等，都曾經出現過。那麼說到雙葉集團與動感集團之間的關係，想來雙葉集團應該就是動感集團的母企業吧（不懂的讀者，請參見《ACTION》漫畫雜誌和《蠟筆小新》單行本的封底[26]）。

A：旗下企業族繁不及備載。

[24] 繁體中譯漫畫版譯為「動感藥局」。
[25] 繁體中譯漫畫版譯為「浮他擺 SWIMMING 俱樂部」。
[26] 意指日本雙葉出版社及其出版的《ACTION》漫畫雜誌之間的關係。

①34 ④25

①67 ③78 ④64

Q 68 其他還有什麼應該要知道的店家嗎？

其他不屬於兩個集團的店家則有——

「喬爾裘・那伽裘梵」，這是在小新家附近的美容美髮沙龍。店長是從法國榮歸的喬爾裘齋藤，還有負責洗頭的麗沙、剪髮的次郎等等，全都是一流的員工。（剪髮的次郎原本好像是剪樹匠，這對剪髮有幫助嗎？）店裡有托兒室，裡面的優秀保母曾獲得保母選手權全國大賽第二名，但卻完全搞不定小新。 ④45

媽媽帶小新來這間店時，顧客當中有個姓宇・集院的太太（好像是店裡的重要顧客）。 ④47

而小新家附近有間宅邸是宇集院連太郎的家，還養了訓練有素的兩隻大型犬（德國牧羊犬之類的）。也就是說，這家的太太去光顧「喬爾裘・那伽裘梵」。結果小新把咖啡灑在這位太太的臉上……這個名 ④17

字跟兩則故事之間似乎埋了很多伏筆，說不定未來還會不時登場，各位讀者可以確認看看喔。

「多雷皮耶・丘丘里那」，外送披薩店。打電話訂餐時，美冴媽媽說溜了嘴，公開自己的胸圍。 ⑤56

「吾特利」，漢堡店。 ⑥44

「啃得飢炸雞」，小新把這間店的招牌人像（留鬍子的老爺爺）誤認為郵筒，還打算把信塞進去。不過這間店裡有個親切的店員（女性），後來確實也幫小新投進了郵筒裡。 ③29

「白蛇貨運」，以白蛇為招牌商標的公司，因為小新的關係，害得野原家被列在該公司要特別注意的名單上。 ⑤58

A：除了店家之外，也要留意宇集院連太郎先生喔！第⑤集第106頁最後短暫出場的狗跟圍牆下方的洞，肯定是宇集院先生的家。

Q
69

小新還去過什麼醫院呢？

除了去動感綜合醫院住過院之外，小新還去過——

「羽毛山醫院」，這裡是小兒科，小新躲進冰箱玩企鵝遊戲而感冒時，就是來這裡看病。裡面的醫生是個禿頭，似乎還患有高血壓的慢性疾病。

「宇津井牙科」，小新曾因蛀牙而去看過，但由於他實在太搗蛋，使得牙醫對他們說出「別再來了」這種話。

「本多齒科」，小新被宇津井牙科列為拒絕往來戶之後，就是來這間齒科。這裡有小新最喜歡的美女醫生，所以他後來都是來這裡看牙醫。為了見到這位美麗的醫生，小新整天甜食吃個不停。

② 34

① 49

② 81

A：多半是牙科診所。

 【蠟筆小新最終研究】

Q 70 可否介紹一下小新經常去翻閱色情書刊的那間書店？

小新惹了非常多麻煩的那間書店，店名就是「動感書店」……不對，開玩笑的。

之前這間店的招牌上只寫了「BOOKS」的字樣。

到了最近，似乎掛上寫著「春日部書店」的新招牌（1993年夏天剛上映的電影版「蠟筆小新：動感超人VS高衩魔王」裡，這間書店也有登場，應該是在製作電影時決定了書店的名稱）。

這間書店是連鎖店，好像每年總公司都會派高級長官來一次突擊檢查。

店長是個戴著知性眼鏡的女性，但小新說她是「長得像螳螂的歐巴桑」。

第 12 章　動感集團之謎

有一位姓中村的女性店員。一開始她是黑色長直髮，現在好像有

① 24

點燙捲，髮色也染得比較淺（以前直髮的時候，幾乎分不清中村小姐

跟松坂老師誰是誰）。兩人經常使用書店公會的阻撓手勢（像比手語

一樣），不過前面探討美冴與廣志「夫妻間的暗號」時也提過，除了

① 24

「了解」之外，其他手勢都還不明確。

小新打算在這間書店買的書，有《桃·太郎》繪本。他也曾經看著

② 47

《桃·太郎》繪本睡著，夢到自己變成桃太郎前往鬼島。此外，小新曾

⑤ 32

有一次跟美冴媽媽去圖書館，當時他借的也是《桃·太郎》繪本。

雖然老是愛提寫真集什麼的，但小新畢竟還是個五歲的孩子，他

④ 84

最喜歡的應該就是《桃·太郎》繪本吧。

A：最近才正式出現「春日部書店」這個名稱。

Q 71 《蠟筆小新》的世界裡沒有消費稅，是真的嗎？

說不定是真的喔（日本的消費稅制度在1989年開始實施，是小新登場之前就已經制訂的法律）。

幼稚園馬拉松大賽時，小新跑錯路線，順路進了一間名叫「動感家庭商店」的便利商店。

小新在店裡買了肉包、豆沙包、比薩燒包各一個，總共必須付兩·百四十日圓[27]（最後付錢的是吉永老師）。②90

小新自己去家裡附近的「動感漢堡店」時，點了魚堡、小薯、牛奶各一份，得付四百六十日圓（小新打算用自己畫的一千日圓鈔票來付，當然被拒絕了）。①23

從這兩則故事來看，兩個價錢的尾數都是整數，似乎並沒有加上消費稅。

雖然在一般的小商店或小飯館有不少這樣的例子，但便利商店和漢堡店不收消費稅，應該不太好吧！

所以《蠟筆小新》的世界裡說不定真的沒有消費稅這回事。真是住在令人羨慕的世界呢……

A：到目前為止還沒看到有支付消費稅的場景。

國家圖書館出版品預行編目 (CIP) 資料

蠟筆小新最終研究 / 世田谷小新研究會編
著；鍾明秀翻譯. -- 初版. -- 新北市：大風
文創, 2016.11
　　面；　　公分. -- (COMIX 愛動漫；19)
譯自：クレヨンしんちゃんの秘密＜新裝版＞
ISBN 978-986-93678-4-4(平裝)

1. 漫畫 2. 讀物研究
947.41　　　　　　　　105019080

COMIX 愛動漫 019

蠟筆小新最終研究

史上最狂妄小屁孩祕密完全揭露

編　　著／世田谷小新研究會（世田谷しんちゃん研究会）
翻　　譯／鍾明秀
主　　編／鍾艾玲
特約編輯／黃慧文、陳琬綾
編輯企劃／大風文化
美術設計／Hitomi
排　　版／陳琬綾
出 版 者／大風文創股份有限公司
發 行 人／張英利
電　　話／(02)2218-0701
傳　　真／(02)2218-0704
網　　址／http://windwind.com.tw
E - M a i l ／ rphsale@gmail.com
Facebook ／大風文創粉絲團
http://www.facebook.com/windwindinternational
地　　址／台灣新北市 231 新店區中正路 499 號 4 樓

香港地區總經銷／豐達出版發行有限公司
電話／（852）2172-6533
傳真／（852）2172-4355
地址／香港柴灣永泰道 70 號 柴灣工業城 2 期 1805 室

初版十一刷／ 2024 年 5 月
定　　價／新台幣 250 元

CRAYON SHINCHAN NO HIMITSU SHINSO-BAN by SETAGAYA SHINCHAN
KENKYUKAI
Copyright © SETAGAYA SHINCHAN KENKYUKAI 2008 All rights reserved.
Original Japanese edition published by DATAHOUSE

This Traditional Chinese language edition published by arrangement with
DATAHOUSE, Tokyo in care of Tuttle-Mori Agency, Inc., Tokyo through Future
View Technology Ltd., Taipei

如有缺頁、破損或裝訂錯誤，請寄回本公司更換，謝謝。
版權所有，翻印必究　Printed in Taiwan